普通高等教育"十三五"规划教材

色彩

SE
CAI

王海燕　杜建伟　主编

化学工业出版社

·北京·

《色彩》教材侧重于写生色彩,从色彩基础理论到色彩写生的观察方法和具体的表现技法全面展开。本书共分为6章:第1章主要介绍色彩基础理论,包括色彩的产生、绘画色彩的分类、绘画色彩基础、色彩的心理与联想;第2章介绍色彩的对比与和谐;第3章介绍色彩写生的表现方式,色彩的透视规律,色彩写生构图,色彩写生的观察与表现,写生色彩变化的一般规律以及色彩的临摹与默写;第4章介绍色彩静物写生的具体方法;第5章介绍色彩风景写生,包括色彩风景速写,色彩风景写生步骤,天空、山水、建筑等的画法,并针对学生容易出现的问题如色彩调配、写生中常见的问题等方面一一列举了解决的方法;第6章是优秀作品欣赏,包括国外大师的色彩风景、静物写生,还有国内当代有代表性画家的色彩写生作品,以供读者开阔眼界并作为临摹的范本。

《色彩》面向美术学和设计专业的大学本科生学习而编写,适合本科、高职高专等院校美术相关专业的学生学习参考,也适合热爱色彩写生的美术爱好者进行自学参考。

图书在版编目(CIP)数据

色彩/王海燕,杜建伟主编. —北京:化学工业出版社,2018.7

普通高等教育"十三五"规划教材
ISBN 978-7-122-32190-9

Ⅰ.①色… Ⅱ.①王… ②杜… Ⅲ.①色彩学-高等学校-教材 Ⅳ.①J063

中国版本图书馆CIP数据核字(2018)第106019号

责任编辑:尤彩霞
责任校对:边 涛　　　　　　　　　　封面设计:关 飞

出版发行:化学工业出版社(北京市东城区青年湖南街13号　邮政编码100011)
印　　装:中煤(北京)印务有限公司
787mm×1092mm　1/16　印张 $6\frac{3}{4}$　字数155千字　2018年9月北京第1版第1次印刷

购书咨询:010-64518888(传真:010-64519686)　售后服务:010-64518899
网　　址:http://www.cip.com.cn
凡购买本书,如有缺损质量问题,本社销售中心负责调换。

定　　价:46.00元　　　　　　　　　　　　　　　　　　版权所有　违者必究

本书编写人员名单

主　编　王海燕　杜建伟

副主编　张馨文　张　磐

参　编　鞠达青　侯作存　张丽　胡琳琳　田晓菲

前　言

色彩是我国高等美术教育中一门重要的基础课程。伴随着国内高校美术专业的不断增加、美术教育不断发展的同时，传统的色彩教育理念、教育内容和教学方法也需要与时俱进。我国的色彩理论体系和色彩绘画乃至色彩设计完全是从西方引入的，到现在为止有一百多年的时间，这一百多年以来，色彩这门课程作为舶来品，经历了从完全学习西方到融合我们优秀民族文化的过程。伴随着中外文化艺术全方位的交流，我们通过各种展览、印刷品和互联网，了解到西方不同时代和风格的色彩样貌，在从古典主义到现代主义再到后现代主义的多元格局中，结合中华民族独特的色彩认识，我们的色彩教学内容、表现方式可以面临多重选择。《色彩》教材立足于写生色彩的理论知识及不同的表现方式，用开放的视野，帮助学生认识色彩规律，培养学生正确的色彩观察方法，提高学生的色彩表现能力。

色彩课程中，美术专业的学生首先要解决的问题就是从"颜色"到"色彩"的转变，颜色是人人能看到并感受到的，而色彩则包含了颜色之间和谐、对比、冷暖、明暗等互相联系的关系。树立色彩关系的理念会让学生快速进入专业学习状态。"授人以鱼不如授人以渔"，本教材结合编者多年来在色彩教学中所积累的经验，总结出观察色彩、调配色彩、构图、临摹、表现等方面学习的规律和方法，既有理论指导，又有具体的技法介绍，还有优秀的作品图片可供借鉴，有助于学生在专业学习上打下坚实的基础。

本书由王海燕、杜建伟主编，张馨文、张磐副主编，鞠达青、侯作存、张丽、胡琳琳、田晓菲参与了部分图片的收集与整理工作。本书在编写过程中参考了大量的文献资料和图片，选用了一部分国外大师的作品、国内当代画家和教师的优秀作品，另外还有一部分学生优秀作品，意在给大家呈现多元的色彩写生作品，全方位地拓宽读者的视野和想象力。

诚挚感谢中国油画院的孙文刚、姚永、徐青峰、常磊、夏俊娜老师和中国人民大学的闫平老师热情为本教材提供的作品图片，作为学生临摹、学习的第一手资料。在此对教材所引用的图片作者一并表示感谢！

由于编者的水平有限，虽然精心编写，但书中难免存在疏漏之处，在此敬请读者批评指正

<div style="text-align:right">

王海燕

2018年6月

</div>

目 录

第1章 色彩基础理论 …………………………………………………… 1
第1节 色彩的产生 ……………………………………………………… 1
第2节 绘画色彩基础理论 ……………………………………………… 5

第2章 色彩的对比与和谐 ……………………………………………… 15
第1节 色 彩 对 比 ……………………………………………………… 15
第2节 色彩和谐的形式 ………………………………………………… 20

第3章 色彩写生基础 …………………………………………………… 23
第1节 色彩写生的表现方式 …………………………………………… 23
第2节 色彩透视规律 …………………………………………………… 29
第3节 色彩写生构图 …………………………………………………… 30
第4节 观察与表现 ……………………………………………………… 38
第5节 写生色彩变化的一般规律 ……………………………………… 40
第6节 临摹与默写 ……………………………………………………… 41

第4章 色彩静物写生 …………………………………………………… 42
第1节 色彩静物写生的意义 …………………………………………… 42
第2节 色彩静物写生与表现 …………………………………………… 42
作业练习 …………………………………………………………………… 56

第5章 色彩风景写生 …………………………………………………… 57
第1节 色彩风景速写 …………………………………………………… 57
第2节 色彩风景写生步骤 ……………………………………………… 59
第3节 天空、山水、建筑等的画法 …………………………………… 61
第4节 色彩调配 ………………………………………………………… 67
第5节 写生中常见的问题 ……………………………………………… 71

第6章 优秀作品欣赏 …………………………………………………… 74

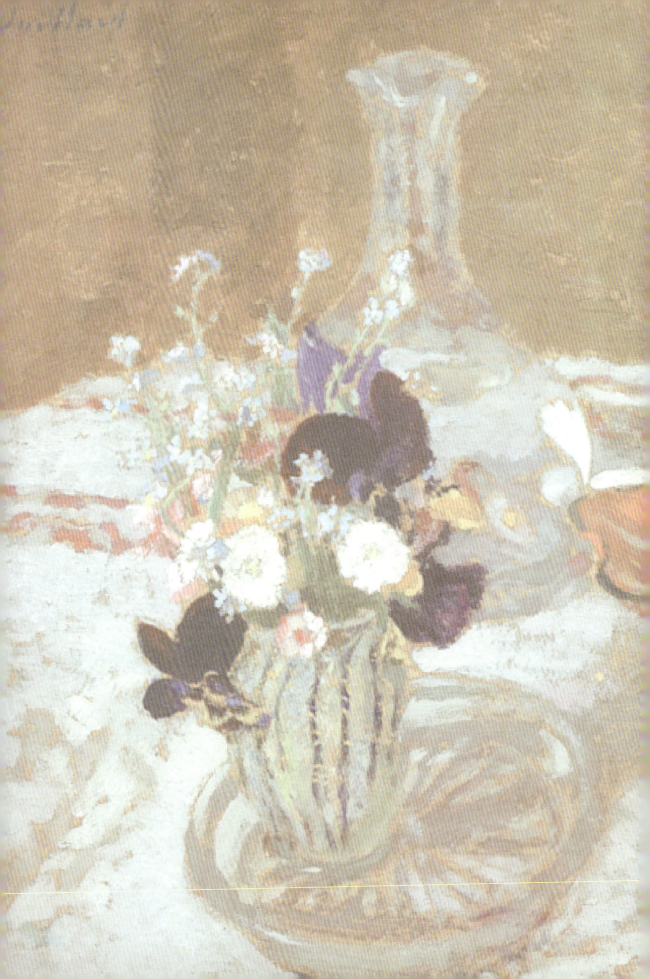

第 1 章　色彩基础理论

第 1 节　色彩的产生

1. 光线与色彩

色彩来自于光，没有光就没有色彩，在观察色彩时，人们发现物体的色彩是随着光线的变化而变化的，同一景物会因光色的变化产生不同的环境氛围。

英国科学家牛顿于 1966 年用一个三棱镜将太阳光分离出五颜六色的色彩光谱，至此人们才第一次真正认清了色彩产生的原因，人们才知道白色阳光（可见光）是由红、橙、黄、绿、青、蓝、紫七种光波组成的。当我们说："这只杯子是橙色的。"实际是因为这只杯子表面分子吸收了红、黄、绿、青、蓝、紫等色光，而仅仅反射橙色光波的结果。一个物体当它吸收了光波中的其他颜色，而唯独反射某一种颜色的光波时，这个物体就会呈现它所反射出的颜色。对所有光波全反射的物体就呈现白色，而黑色则是物体对光波全吸收的结果。物体所呈现的颜色是光线照射的结果。光产生了色彩，因此光是色彩之母，展现在我们面前五彩缤纷的世界，实际上都是光的杰作，即色彩来源于光（图 1.1）。

2. 色彩的分类

色彩一般分为有彩色和无彩色两大类。

有彩色系（简称彩色系）是指红、橙、黄、绿、青、蓝、紫等颜色，不同明度和纯度的红、橙、黄、绿、青、蓝、紫都属于有彩色系。有彩色系是由光的波长和振幅决定的，波长决定色相，振幅决定色调。有彩色系的颜色都具有三个基本特征：色相、纯度、明度。熟悉和掌握色彩的三个基本特征，对于认识色彩和表现色彩极为重要（图 1.2）。

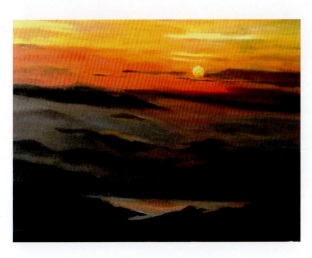

图 1.1　《光与色》　王海燕

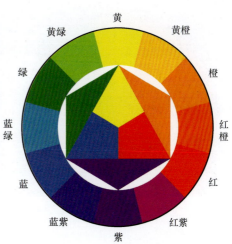

图 1.2　伊顿 12 色色相环

无色彩系是指白色、黑色和由黑白色调合形成的各种深浅不同的灰色。无彩色按照一定的变化规律，可以排成一个系列，由白色渐变到浅灰、中灰、深灰到黑色，色度学上称此为黑白系列。黑白系列中由白到黑的变化，可以用一条垂直轴表示，一端为白，一端为黑，中间有各种过渡的灰色。纯白是理想的完全反射光波的物体，纯黑是理想的完全吸收光波的物体。可是在现实生活中并不存在纯白与纯黑的物体，颜料中采用的锌白和铅白只能接近纯白，煤黑只能接近纯黑。色彩的明度可用黑白度来表示，越接近白色，明度越高；越接近黑色，明度越低。黑与白作为颜料，可以调节物体色的反射率，使物体色提高明度或降低明度。

无彩色系的颜色只有一种基本性质——明度。它们不具备色相和纯度，也就是说它们的色相与纯度都等于零。

从表现方式上，色彩主要分为写生色彩、装饰色彩、主观色彩、意象色彩4大类型，下面分别简要介绍一下。

（1）写生色彩

写生色彩是从写生角度出发，研究物象的固有色与条件色的相互关系，并找出其变化规律，基本上尊重自然物象的本来面貌，对景物忠实地进行色彩描绘，能够较逼真地表现物象的结构、形状、色彩、空间、质感等。色彩写生追求的是富有感染力的、生动的色彩艺术造型，体现的是色彩造型的审美作用。色彩写生练习是学习色彩知识的重要手段，它可以训练学生的色彩观察感受能力，丰富色彩语汇，提高色彩表现力，为绘画和设计等专业打下必要的色彩专业知识基础（图1.3）。

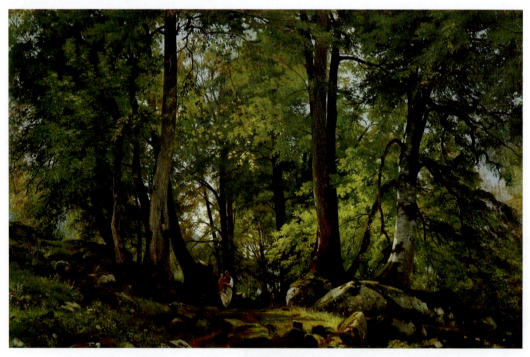

图1.3 《森林》（俄）希什金（Ivan I.Shishkin）

（2）装饰色彩

装饰色彩是相对于真实性绘画而言的，是在写实性色彩的基础上更进一步自由运用色

彩的表现，它可以不依赖光源和自然物体的色彩关系，而是强化艺术家的个人感受，突出画面整体效果的表现。装饰色彩强调色彩调子和画面的整体协调关系，创作过程中可以根据个人主观感受去尽情表现，它不受客观对象的固有色彩限制，但在色彩的运用上也并非任意而为，而是在创作中进行提炼、概括、夸张等。通过将纷繁复杂的自然色彩加以概括提炼，进行理性的夸张、变形与归纳，色彩关系简洁明快，具有单纯化、理想化、装饰化和平面化的特点。

将装饰趣味融入绘画的色彩语言，是从20世纪初野兽派等现代艺术流派开始的，现代绘画的思想和观念逐渐被大众所接受。在这个时期，许多画家放弃写实风格，追求具有一种装饰趣味的画面，在用色上逐步突破了以客观色彩描绘为依据的束缚，主观地组织画面色彩。他们一般把对象进行单纯化、平面化处理，舍弃透视与明暗的作用，带有东方文化的印记。一些画家更加注重强烈鲜明的色彩，更加注重色块与色块之间的关系，在色彩语言方面形成了以表现装饰趣味为特征的绘画风格。较具代表性的画家为亨利·马蒂斯创作的作品《舞蹈》（图1.4），在色彩运用上是为了体现慰藉心灵和视觉的愉悦，它摒弃了西方传统色彩表面的模拟性和科学性的同时，把东方装饰色彩的"单纯性"和"愉悦性"引入自身情感色彩的表现之中，色彩运用有强烈的装饰性效果，整幅作品具有强烈的视觉冲击力。勃纳尔的作品（图1.5）是在写生的基础上对色彩进行夸张和提纯，追求大面积色块的对比以及局部色彩丰富微妙的变化。

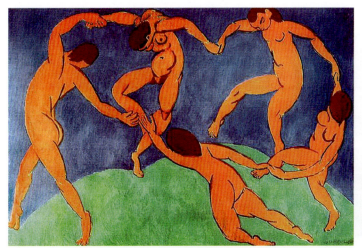

图1.4 《舞蹈》（法）马蒂斯（Henri Matisse）

图1.5 《风景》（法）勃纳尔（Pierre Bonnard）

（3）主观色彩

色彩的主观和客观是相对而言的，我们习惯于把再现客观物象的色彩称作客观色彩，而把强调主体精神和情感的色彩称为主观色彩，主观色彩不拘泥于客观事物的再现，而是采用夸张、对比、象征、抽象等语言直观地去表现主体的精神。从后印象主义开始，色彩实现了从客观到主观的突破。主观色彩不是完全主观的自由化，它有其自身的客观性，画者通过观察自然获取对客体的真切感受，丰富和启发自己的艺术联想和创造性思维，并从真实物象的束缚中解脱出来，获得色彩创造的灵感和激情，他们通过对客观色彩的解构和重组达到表现精神性的实质，使客观物象更符合主观感受。

随着绘画元素和色彩语言的自身价值不断提高，许多画家逐渐将画面上的景物消解，突显色彩、线条等形式因素。他们依据自然物象对自己的启示，将物象的色彩和形体归纳到符号化的形里，使艺术表现获得共通的纯粹精神的表现。瓦西里·康定斯基和彼埃·蒙德里安的绘画充分表现了这一特点。瓦西里·康定斯基，早期作品采用印象派和新印象派的技法，同时也可以看到有一点儿野兽派的影子。后来他对符号化的抽象绘画形式产生了浓厚的兴趣，他认为纯粹的颜色、线条和形状就能作为唤起感情的独立的视觉语言，足以表达一种思想。因而他从绘画最基本的元素介入，探讨色彩的心理效应，研究色彩语言和点、线、面构成形式所带来的心理、情感以及精神的综合性关系。在他看来，对以往经验的联想，色彩能唤起一种相应的生理感觉，并对心灵发生强烈的作用。正如一幅黄色调的图画总是显得热情洋溢、精神焕发，一幅蓝色的图画则很显然易令人感到寒冷一样。他还认为"色彩的声音非常明确，几乎没有人能用低沉的音调来表现鲜明的黄色，或者用高音来表现深蓝。"

在 20 世纪 20 年代初的作品中，瓦西里·康定斯基创作了采用硬边的点、线、面来组织画面，以音乐性的节奏表现一种欢快的浪漫情调，画面的色彩和各种几何形的有机组合暗示了这种浪漫欢快的情绪。可以说他彻底改变了表达情感的方式。在《和缓的跃动》作品中，可以看出充满着幻想的成分，许多不规则的几何形组成的形象，好像孤独的生命漂泊在虚幻的空间中，表现出了瓦西里·康定斯基孤独、沮丧的生活。瓦西里·康定斯基使抽象艺术成为一种成熟的语言，并被称为热抽象主义（图 1.6、图 1.7）。

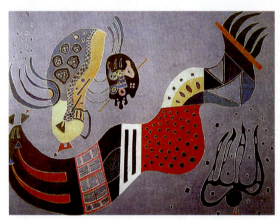 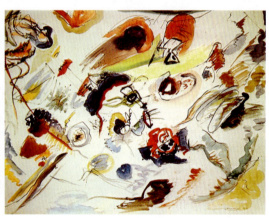

图 1.6 《第一幅抽象画》（俄）康定斯基　　　　图 1.7 《和缓的跃动》（俄）康定斯基
（Wassily kandinsky）　　　　　　　　　　　　　（Wassily kandinsky）

彼埃·蒙德里安则是冷抽象主义画家，1908 年起开始研究不以自然物象为基础的几何构成的抽象画面，创作了一系列组织矩形格子的作品。

彼埃·蒙德里安认为，垂直线与水平线足以表达世间的一切结构，抽象结构是客观对象高度的符号化。他使用的颜色只是红、黄、蓝和黑、白、灰，色彩语言是由色块之间，采用不同色彩关系和体块的结合使平面抽象产生有深度的空间幻觉。彼埃·蒙德里安将色块与色块之间的空间关系放入一个具有透视性的空间中去，使之形成循环运动和旋转感。色块已不再滞留在原来的位置，由静止到运动，在有序的抽象的平面中，给人以时间和空间上的变化。彼埃·蒙德里安后来一直运用水平线和垂直线、三原色和黑、白、灰的结构

元素创造出各种构图、形式和色彩关系。《红、蓝、黄、构图》是彼埃·蒙德里安的标志性作品（图1.8），水平和垂直的色块分布，凸显出他的均衡和统一的造型原则，似乎挪动一块颜色的形状就会破坏均衡的秩序。

（4）意象色彩

如果说以上三种色彩表现方式是舶来品，那么意象色彩就是中国人在学习西方色彩的过程中，在忠于自己民族文化身份认同下去汲取异质文化养分，从而形成兼具西方色彩原理和中华民族独特审美心理的色彩表现方式（图1.9、图1.10）。

以上的色彩表现方式在我们色彩写生的过程中都可以借鉴使用。

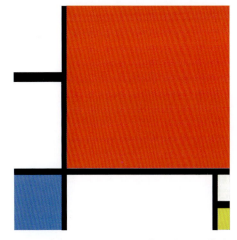

图1.8 《红、蓝、黄、构图》（荷兰）彼埃·蒙德里安（Piet Cornelies Mondrian）

图1.9 《乡村风景》 张馨文

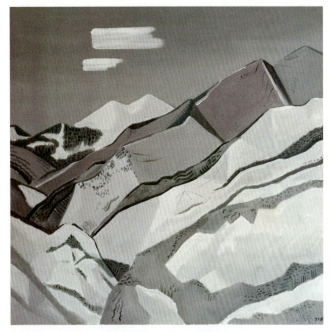

图1.10 《远山》 朱传波

第2节　绘画色彩基础理论

1. 绘画色彩的基本概念

绘画色彩是利用色彩原理对客观事物进行时间、空间、理念和情感描绘的重要手段，不管是作为美术学还是作为艺术设计基础教育的色彩教学，它都是通过对静物、景物或人物的表象特征进行思考和研究：第一，通过色光写生，研究物象的固有色、光源色、环境色及其相互关系；第二，色彩的表现内容多是具体的、客观的；第三，艺术风格多建立在具体形象的基础上，其形象生动、色彩丰富、造型美观，属于视觉艺术范畴；第四，艺术

价值在于观赏和收藏,具有陶冶情操和教育感化的作用。

2. 绘画色彩的名词术语

(1) 原色

也叫"三原色",即红、黄、蓝三种基本颜色。自然界中的色彩种类繁多,变化丰富,但这三种颜色却是最基本的原色,原色是其他颜色调配不出来的(图1.11)。原色以不同比例混合时,会产生其他颜色。在不同的色彩空间系统中,有不同的原色组合,可以分为"加色法"和"减色法"两种系统。

(2) 间色

又叫"二次色",它是由三原色调配出来的颜色。红与黄调配出橙色;黄与蓝调配出绿色;红与蓝调配出紫色,橙、绿、紫三种颜色又叫"三间色"。在调配时,由于原色在分量多少上有所不同,所以能产生丰富的间色变化。

(3) 复色

也叫"复合色"。复色是用原色与间色相调或用间色与间色相调而成的"三次色"。复色是最丰富的色彩家族,包括了除原色和间色以外的所有颜色。

(4) 色彩三要素

色彩的三要素是指每一种色彩都同时具有三种基本属性,即色相、纯度和明度(图1.12)。

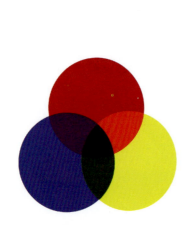

图 1.11 三原色

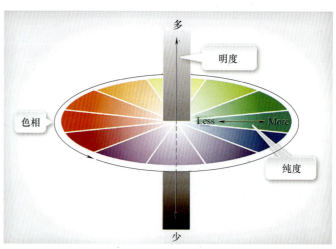

图 1.12 色立体

色相,决定是什么颜色;纯度,决定颜色的鲜艳程度;
明度,决定颜色的明暗

① 色相 色相是指不同色彩的相貌,是区别色彩的必要名称,例如,光谱色的基本色相有红、橙、黄、绿、青、蓝、紫七个。而不同的基本色相按其色彩的倾向又可以区分出不同的色相,如红色可进一步分为紫红、大红、朱红、橘红等色相。色相和色彩的强弱及明暗没有关系,只是纯粹表示色彩相貌的差异。不同的色彩在视觉上产生不同的感觉,给这些相互区别的色定出名称就是色相的概念。正是由于色彩具有这种具体相貌的特征,我们才能感受到一个五彩缤纷的世界。色相体现着色彩外向的性格,是色彩的灵魂。色相适合表现色彩的丰富性、层次性、色彩的冷暖、色彩的明暗与色彩的情感等。除了红、黄、

蓝三原色以外，其他色相是由颜色的混合产生的。由于颜色是不透明的物质，混合的层数越多其色相越不明确。

色谱也称为色环或色轮，就是通过色相依次展示可见颜色的环状结构。它是表示最基本色相关系的理想示意图，色轮中显示的色彩都是纯度最高的色彩。每个色相因其所含紫红、黄、蓝、绿的比例成分不同而有不同相貌。在色轮中，以紫色和绿色两个中性色为界，可以分成暖色系和冷色系。由于人类感知的色彩数不胜数，所以色环并不能囊括所有颜色，它只是大体上表达了色彩的种类。

② 纯度　纯度表示色彩的鲜艳度、饱和度或彩度，也即色彩的纯净度。具体来说，纯度表明一种颜色中是否含有白、黑或其它颜色的成分。假如某色不含有其它颜色的成分，便是"纯色"，纯度最高；假如加入其它颜色，它的纯度会降低。三原色（红、黄、蓝）的纯度最高，随着添加不同的颜色，其纯度会有很大的差异。（图 1.13）。

纯度和明度一样，在程度上也分为"高、中、低"三个感觉阶段。纯色中加入白色，可以降低色彩的纯度，提高色彩的明度，同时使色彩的色性变冷；在纯色中加入黑色可以降低色彩的纯度，降低色彩的明度，同时使色彩的色性偏暖而变得沉着、幽暗。无彩色黑、白、灰没有纯度概念，只有明度概念。

纯度体现了色彩的内在品格，它受光波波长的单一程度、颜色本身的最高纯度及眼睛对不同波长光的敏感度的影响。例如，纯度最高的是红色，而绿色的纯度只达到红色的一半左右。同一个色相即使纯度发生了细微的变化，也会立即带来色彩性格的变化。在人的视觉中所能感受到的色彩范围，绝大部分是非高纯度的色，也就是说大量都是含灰色的。色彩的纯度变化，是使色彩显得极为丰富的主要原因。

③ 明度　明度表示色彩的强度，反映人眼对物体的明暗感受，这是因为物体对光的反射率不同而造成的。不同的颜色，反射的光量强弱不一，因而会产生不同程度的明暗（图 1.14）。

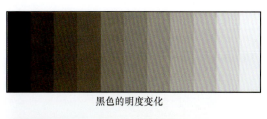

黑色的明度变化

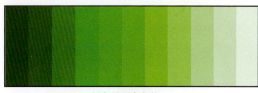

绿色的明度变化

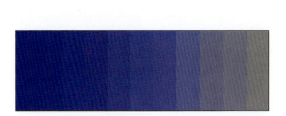

图 1.13　纯度变化——蓝色的纯度变化　　　　**图 1.14　色彩的明度变化**

色彩之间的明度差别包括两个方面：一是指不同色相的明度差别，即指色彩的深浅变化程度，如红、橙、黄、绿、青、蓝、紫七色中，黄色的明度最高，紫色的明度最低；二是指同一色相的明度差别，如大紫、蓝紫、葡萄酒紫等，比较亮的色彩称作"高明度"，比较暗的色彩称作"低明度"，介于两者之间的色彩称作"中明度"，以"高、中、低"三种

色彩

明度感觉概括色彩。

明度在色彩的三要素中具有较强的独立性,任何色彩都可以还原为明度关系来考虑,它具有全部色彩的属性。它可以不带任何色相的特征而通过黑、白、灰的关系单独呈现出来。而色相和纯度则需要依赖一定的明暗才能显现,色彩一旦发生变化,明暗关系就会发生改变。对不同明度的认识是一个复杂的问题。写生时色相很容易引起人们的注意,而明度的差异往往会被忽略。用色彩表现一个物体时,如果没有正确的明暗关系,就不能使色彩同形体完美地结合一起。因此,明度关系是色彩的骨骼,是色彩结构的关键所在。

(5)色调

画面上总体的色彩倾向称为色调。从色相上分,有红色调、绿色调、蓝色调等;从明度上分,有亮色调、暗色调等;从纯度上分,有高纯度的色调与低纯度色调;从冷暖上分,有冷色调和暖色调等(图1.15)。

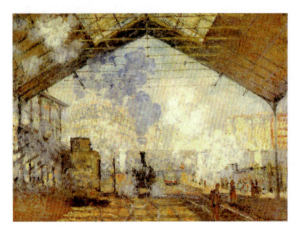

图1.15　色调——《圣拉扎尔火车站》(法)莫奈(Claude Monet)

(6)色相环

① 同类色　同类色是指同一种色(或邻近的一种色)在色环中,30°或者45°范围内的色彩(图1.16)。

同类色给人极为协调、柔和的感觉,但也容易使画面显得平淡和单调。

② 邻近色　邻近色是指色相相近的各种色,色环上在45°~90°内的色彩(图1.17)。

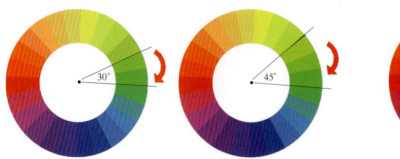
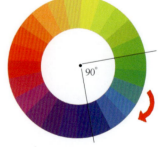

图1.16　同类色　　　　　　　　　　　　　　　图1.17　邻近色

③ 对比色　对比色是指在24色色相环中,120°范围内的色彩(图1.18)。

④ 互补色　互补色是指在色相环中每一个颜色对面(180°对角)的颜色,称为互补

色，也是对比最强的色组（图1.19）。

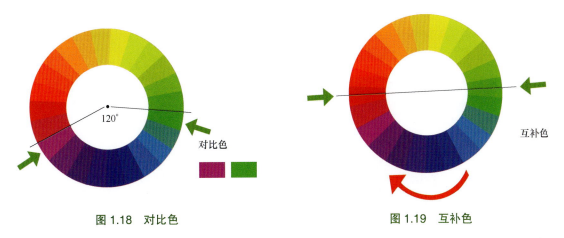

图 1.18　对比色　　　　　　　　　　图 1.19　互补色

互补色又称余色。如果两种颜色混合后形成中性的灰黑色，那么这两种色彩为互补色。如黄与紫、蓝与橙、红与绿均为互补色。

一种特定的色彩总是只有一种补色，做个简单的试验即可得知。当我们用双眼长时间地盯着一块红布看时，再迅速将眼光移到一面白墙上，视觉残像就会感觉白墙充满绿味道。这种视觉残像的原理表明，人的眼睛为了获得自己的平衡，总要产生出一种补色作为调剂。这种现象还说明了这样一种道理：有些作品画面色彩单调，而且生硬，这是由于画面中的色彩布局不能满足视觉补色的平衡要求而造成的，所以在作画时要有意识地运用补色原理。

互补色具有两种特征：

a. 两个互为对比的颜色如红和绿，靠近并置在一起时，它们各自的色彩都在视觉上加强了饱和度，显得色相、纯度更强烈；

b. 两个互补色调和后成为明度、纯度都降低的灰黑色。

3. 色彩的心理联想与应用

（1）色彩的心理联想

① 色彩的心理错觉　视知觉的错视是指由于生理、心理原因所产生的对客观事物的不正确的感知，它是由于人的大脑对外界刺激的分析发生困难而造成的。《文心雕龙》中曾说："物色之动，心亦摇焉。"它道出了色彩影响人们的心理活动，作用于人们的行动。色彩感知的研究必须考察视觉器官——眼睛对色彩的接受过程。物体的颜色不仅无形，而且和光一样变幻莫测。色彩的心理体验来自于色彩的光刺激对人的生理产生的影响。如在夏天，当我们关掉白炽灯的同时打开日光灯，就会有一种变凉爽的感觉。这是因为人眼在长时期观察一种色彩后，总需要这种色彩的补色来恢复自己的平衡，这就形成了色彩的错视。又如暖色调有一种迫近感和膨胀感，冷色调有后退感和收缩感；同一个人穿深色服饰显然比穿鲜明色彩衣服显得瘦些。所以色彩的观察涉及生理学、感知心理学，并且大量运用心理物理学的方法来研究。由于这种错视现象，任何两种色相不同的色彩并置在一块时，两者都带有对方的补色。

色彩对人心理的影响体现为情绪和机能两个方面。情绪方面的影响体现为人们会对某些色彩产生喜爱、厌恶，而从不同色彩关系中感受到华丽、朴素、高雅、俗气等。这常常能影响人的情绪，并导致人在行为上的不同反应。人对色彩感知的心理反应，不能一概而

论，它因人的生活环境、文化修养、审美观念等方面存在的各种差异而不相同（图1.20）。直接影响人对色彩感知情绪的因素众多，有种族、宗教、性别、地域、教育、环境等。人们对不同的色彩和色彩关系会产生不同冷暖感觉、软硬、强弱、轻重等心理感觉，这些视知觉的形成，决定了色彩对人机能方面的影响。

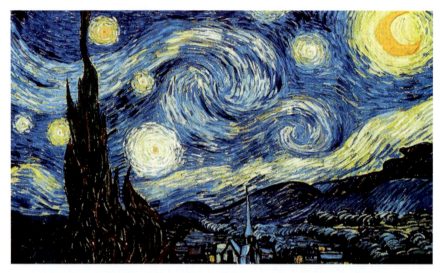

图1.20 《星空之夜》（荷兰）梵高（Vincent Willen van Gogh）

② 色彩的冷暖　色彩的冷暖感显示的只是人们的心理感觉，与色彩的实际温度无关。从色彩自身来看，红、橙、黄色常令人联想到日出和火焰，因此有温暖的感觉；蓝、青色常使人联想到大海、天空、阴影，因此有寒冷的感觉。从物理的角度而言，波长长的色彩给人以暖的感觉；反之，波长短的色彩给人以冷的感觉。

除了带有温度上的不同感觉以外，色彩还会带来其他的一些感受。比如说，暖色偏重，冷色偏轻；暖色有密度强的感觉，冷色有稀薄的感觉；冷色的透明感较强，暖色则透明感较弱；冷色显得湿润，暖色显得干燥；冷色有远距离的感觉，暖色则有迫近感。另外，色彩的冷暖与物体表面肌理有关，表面光亮的色倾向于冷，而表面粗糙的色倾向于暖。此外，纯度高的色一般比纯度低的色感觉要更暖一些（图1.21）。

色彩的冷暖感觉，不仅表现在固定的色相上，而且在比较中还会显示其相对的倾向性。如同样表现天空霞光，用玫瑰红画早霞那种清新而偏冷的色彩，感觉很恰当；而描绘晚霞则需要暖感强的大红和深红了（图1.22）。人们往往用不同的词汇表述色彩的冷暖感觉，暖色——阳光、不透明、火焰、刺激的、稠密、深的、近的、重的、男性的、强

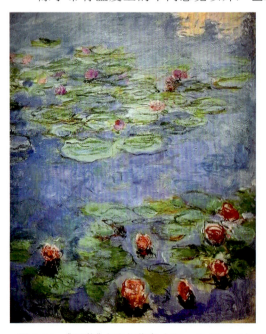

图1.21 《睡莲》（法）莫奈（Claude Monet）

性的、干的、感情的、方角的、直线型、扩大、稳定、热烈、活泼、开放等；冷色——阴影、透明、冰雪、镇静的、稀薄的、淡的、远的、轻的、女性的、微弱的、湿的、理智的、圆滑、曲线型、缩小、流动、冷静、文雅、保守等。在寒冷的冬天，人们的外套用暖色系列，一方面因为暖色给人以温暖，另一方面鲜明的暖色可以消除和减弱冬天的沉闷；炎热的夏天，穿浅蓝、淡绿和白色使人产生轻松、凉爽的感觉。

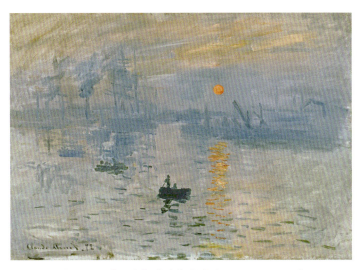

图1.22 《日出》（法）莫奈（Claude Monet）

绿色和紫色普遍被认为是偏向中性的色彩。黄绿、蓝、蓝绿等色，使人联想到草、树等植物，产生青春、生命、和平、活力等感觉。紫、蓝紫等色使人联想到花卉、水晶等稀贵物品，故易产生高贵、神秘等感觉。

③ **色彩的轻重** 色彩的轻重感觉主要由明度来决定。一般明亮的色感较轻，深暗的色感较重，所以白色感觉最轻，黑色感觉最重。低明度基调的配色重，高明度基调的配色轻。故明度高的色彩使人联想到蓝天、白云、彩霞、花卉、棉花、羊毛等，产生轻柔、飘浮、敏捷、灵活等感觉；明度低的色彩易使人联想到钢铁、大理石、家具等物品，产生沉重、细密、坚硬等感觉（图1.23、图1.24）。

图1.23 色彩的轻重对比 （法）西斯莱（Alfred Sisley）

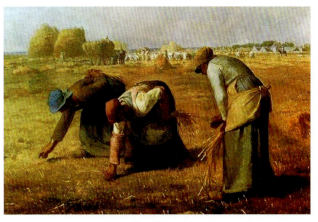

图1.24 色彩的轻重对比 （法）米勒（Jean-Francois Millet）

在同明度色相互相比较时，色彩的轻重感觉也与纯度相关联，纯度高的暖色具有重感，纯度低的冷色具有轻感。所以着装及室内装饰的配色一般是上部明亮下部暗，即上轻下重，重心偏低，使人获得安定感。在广告设计时，为了表现动感，在配色中可以上部用暗色下部用亮色。

④ 色彩的软硬　色彩的软硬感与轻重感相似，其感觉主要来自色彩的明度，但与纯度也有一定的关系，色相与色彩的软硬感几乎无关。生硬与柔软的感觉来自不同的明度和纯度。明度越高感觉越软，明度越低则感觉越硬。明度较高的含灰色具有软感，明度较低的含灰色具有硬感。强对比配色具有硬感，弱对比配色具有软感。在同色相颜色中，中纯度的色、稍微混浊的色有软感；在明度系列中，中间色、明亮色有软感。在色彩的组合中弱对比色相具有软感，强对比色相、暗色、混浊色和纯色都具有硬感。

高明度、低纯度的色彩有软感，中纯度的色也呈柔感，因为它们易使人联想起骆驼、狐狸、猫、狗等许多动物的皮毛，还有毛纺织物等家纺用品。

⑤ 色彩的强弱　色彩的强弱与色彩的纯度有直接而又密切的关系，高纯度色给予视网膜的刺激强烈，其色泽鲜艳，因此属于较强的色；色彩经过混合后，纯度就会降低，纯度越低，色彩强度感则越弱。同时，明度和冷暖对比大的色彩感觉较强，反之色彩感觉较弱（图1.25、图1.26）。

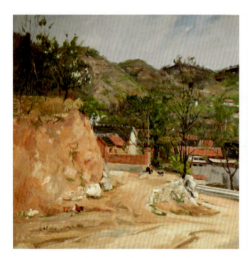
图1.25 《雨后的李子峪》　孙文刚

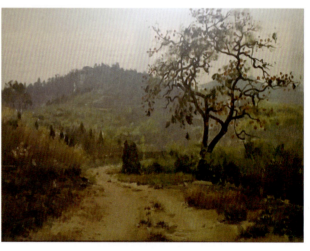
图1.26 《柿子沟》　徐青峰

对比强的配色表现较强的力度，因此可选用色相差大、明度差大、纯度高的色进行配色；对比弱的配色体现较弱的力度，因此可选用色相、明度类似的低纯度色进行配色。强烈的颜色给人明快、强烈、兴奋等感觉；弱对比色给人温婉、柔和、亲切等感觉。

⑥ 色彩的抽象感觉　色彩的抽象感觉是指色彩的明快和忧郁、兴奋和沉静、华丽和朴素等。

色彩的明快和忧郁与色彩的明度、纯度对比的强弱有关。明度高而鲜艳的色彩易令人产生快乐感，明度低而灰暗的色彩易令人产生忧郁感。黑与深灰使人产生忧郁感，白与浅灰使人产生明快感。对比强的配色趋向明快感，对比弱的配色趋向忧郁感。在欧洲的某些精神病医院，有一种心理疗法就是将忧郁者安排在暖色的房间，将兴奋状态的患者安排在冷色调的房间。

色彩的兴奋和沉静与色彩的色相、明度、纯度有关,其中受纯度影响较大。在色相方面,偏红、橙的暖色系具有兴奋感;偏蓝、青的冷色系具有沉静感。在明度方面,明度高的色彩具有兴奋感,明度低的色彩具有沉静感。白、黑及纯度高的色给人以兴奋感、紧张感。灰及低纯度的色给人以沉静感、舒适感。使人兴奋的色彩称为积极色,使人沉静的色彩称为消极色。

色彩华丽和朴素的感觉受纯度影响最大,明度其次,色相稍有影响。华丽的配色与强的配色相似,由纯度和明度均较高的一些明快的色组合而成;朴素的配色与弱的配色类似,由明度低、纯度低的色配合而成。纯度高的紫、红、橙、黄具有较强的华丽感,而蓝、绿和明度较低的冷色具有朴素和雅致感(图1.27、图1.28)。

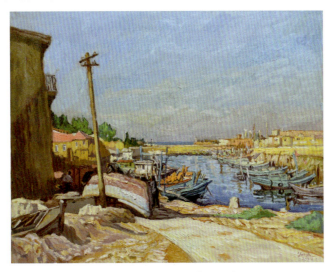

图1.27 《渔港之晨》 姚永

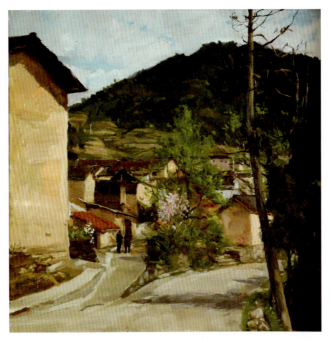

图1.28 《山上古村》 孙文刚

一般来说,有彩色系具有华丽感,无彩色系具有朴素感。华丽感还与材料的质地和光泽有关,质地细密有光泽感的颜色给人华丽感,如丝绸、锦缎、玻璃、金、银、大理石等;无光泽质地松软的颜色给人朴素感,如棉、麻、铁、沙石、陶器等。

(2)色彩的情感联想

色彩本身是没有灵魂的,它只是一种物理现象,但当人们面对五彩缤纷的自然时,总会引起某种心理联想。这是因为人们长期生活在一个色彩的世界中,积累了许多视觉经验,一旦知觉经验与外来色彩刺激发生一定的呼应时,就会在人的心理上引出某种情绪。中国原始社会的彩陶,西方早期的单纯平涂的岩洞壁画,都说明人类自古以来就懂得运用色彩来再现事物之美,来表达人们对生活的热爱和对情感的需求,因此,我们要充分利用色彩的情感联想来运用色彩。

无论有彩色还是无彩色,都有自己的表情特征。每一种色相,当它的纯度和明度发生变化,或者处于不同的颜色搭配关系时,颜色的表情也就随之变化了。

表1-1直观地表示出各种色彩带给人不同的联想和感受。

表1-1 各种色彩给人不同的联想和感受(以我国国情为例)

色彩	具象联想	抽象联想	象征性	积极感觉	消极感觉
红色	花、灯笼、血	温暖、热情	力量、兴奋	迫近、扩张	易疲劳
黄色	阳光、花朵	光明、辉煌、丰收	威严、智慧	希望、明朗	淫秽、软弱
蓝色	晴空、碧海	深远、流动、冷漠	含蓄、智力	冷静、后退	阴冷
绿色	植物	生命、丰收	朝气、和平	希望、欢乐	
紫色	花、药水	神秘、华丽	智慧、虔诚	高贵、优雅	灾难、痛苦
橙色	果实、秋天	丰收、成熟	富足、快乐	响亮、欢快	
土色	土地、果实、岩石	厚实、温暖	朴素、饱满	稳定、沉着	庸俗、过失
黑色	头发、夜晚	严肃、沉睡	庄重、坚毅	安静、沉思	恐怖、凄凉
白色	雪、云、棉花	明亮、干净	神圣、纯洁	雅洁、柔和	
灰色	水泥地、污垢	休息、顺从	和谐、典雅	温和、冷静	沉闷、颓丧

第 2 章　色彩的对比与和谐

色彩对比存在一定的规律，是把具有明显差异、矛盾和对立的双方安排在一起，进行对照比较的表现手法。两个或两个以上的色系放在一起对比，其差别和相互关系，称为色彩对比的关系。德国物理学家、化学家威廉·奥斯瓦尔德（Friedrich Wilhelm Ostwald，1853—1932）认为"和谐等于秩序"。当代色彩艺术领域中最伟大的导师之一——约翰内斯·伊顿（Jogannes Itten，1888—1967）说："所有的成对互补色，在色轮中的所有十二个成员中，凡是构成等边三角形或等腰三角形的三种色彩，以及所有构成正方形或长方形的四种色彩，都是和谐的。"当对比关系符合良好的秩序时，色彩的画面会产生和谐统一的感觉。和谐是指整幅画面上的色彩搭配的统一，是类似色的组合或明暗相互协调和谐的关系，消除了某种差异面的绝对对立，不等于简单、单纯和相同，也不是无差异无矛盾的状态，它采用互相依存、互相呼应、重复使用的手法，取得统一协调的美感。由于民族、宗教信仰、文化的差异，对色彩和谐的认识和判断也会存在差异。在色彩应用中不但要重视色彩的对比，也要注重色彩的和谐关系，如果色彩的对比变化过大，不能和谐统一，那么画面的色彩关系就会出现混乱。本章主要介绍色彩的对比与和谐的常见形式，这是学习色彩必须要了解的基本内容。

第 1 节　色 彩 对 比

1. 色相对比

色相对比是基于色相差别而形成的对比，是两种或两种以上颜色进行的颜色差异对比。色相对比既可以发生在饱和色与饱和色之间，也可以发生在饱和色与非饱和色之间。在色相环中，色相对比的强弱可以由色相环上的距离来表示。邻近色、类似色的色相对比弱，对比色的色相对比强，互补色的色相对比最强（图2.1）。

2. 明度对比

明度对比，是因颜色明度不同而产生的对比，这种对比存在于所有的色彩当中，包括了有彩色和无彩色系列，所以明度对比是色彩对比中最普遍的对比形式。自然界中从亮部到暗部的范围远远大于绘画所展现的内容，绘画通过将明度的变化浓缩到一定的范围，运用明度对比的方法使画面营造出空间和体积感（图2.2）。

3. 纯度对比

纯度对比是颜色饱和程度的对比，也就是颜色鲜艳灰暗程度上的对比（图2.3）。

4. 冷暖对比

色彩的冷暖对比是指色彩感觉的冷暖差别而形成的对比。色彩的冷暖感觉是人在长期

图 2.1　色相对比

色彩

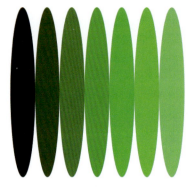
图2.2 明度对比

图2.3 纯度对比

实践中由联想而产生的，是依据心理错觉对色彩的物理性分类。例如：在色相环中，波长较长的红、橙、黄常让人联想到太阳和燃烧的火焰，这些生活联想给人以暖和的感觉，被称为"暖色"；而波长较短的蓝、黑容易让人联想到海水、阴影处的冰雪和夜晚，给人一种寒冷的感觉，使用这些颜色会显得稳定和清爽，被称为"冷色"。在画面中，冷暖色的分布比例决定了画面的整体色调，也使画面的层次感更强。除了约定俗成的这种"冷"色和"暖"色，在绘画中，冷色和暖色是通过比较产生的，例如中黄跟蓝色相比感觉偏暖，而当它跟橘黄或品红相比时，会感觉偏冷。冷色和暖色除了带给人们温度上的不同感受之外，还会带来其他感受，例如重量感、湿度感等。暖色看起来偏重、密度较强、透明感较弱，会显得比较干燥，有种迫近感和扩张感，视觉效果更贴近观众；而冷色轻快感、稀薄感、透明感较强，显得滋润，作为背景有后退感和收缩感，看起来有远离观众的效果（图2.4）。

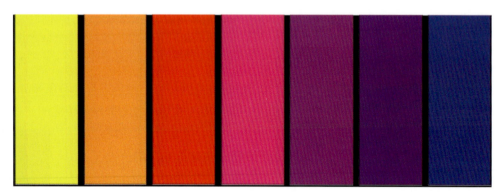
图2.4 暖色有迫近感，冷色有退后感

在色彩写生实践中，绝大部分色彩是以色相、明度、纯度、冷暖综合对比的形态出现，人眼看到的任何色彩都是这几个特性的综合效果。因此，色相对比、明度对比、纯度对比和冷暖对比是最基本、最重要的色彩对比形式（图2.1～图2.4）。我们通过归纳，将自然界复杂的物象简化成不同形状的色块，并通过不同明度、纯度、冷暖等因素的色阶变化，使画面产生富有规律而又千变万化的绚丽色彩。

5. 邻近色对比

在色相环上相邻的色彩，如红色与橙色、蓝色与紫色、黄色与绿色等这样的色彩并置而形成的对比关系，称作邻近色对比。邻近色色相对比弱，而且含有共同的颜色成分，如

红色与橙色都含有红色成分，因此容易造成统一感，形成统一的色调（图2.5）。

6. 间色对比

橙色、绿色、紫色为原色两两相混合所得的颜色，如红黄相混合得橙色，红蓝相混合得紫色，黄蓝相混合得绿色。间色的色相对比比原色对比弱，自然界的许多色彩多呈现为间色对比（图2.6）。

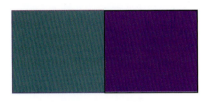

图2.5　邻近色对比

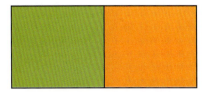

图2.6　间色对比

7. 补色对比

补色又称为互补色、余色。它是人的视觉感受所呈现的一种视觉残象的生理反应。补色对比是在色相环中，距离180°、直径两端的两种颜色并置所产生的对比效果。补色对比是一种对比最强、最特殊的对比关系，同时也最具吸引力。例如红色和绿色、蓝色和橙色以及黄色和紫色这三对补色，由于色彩纯度高，对比时能使双方更加鲜明炫目，因此视觉效果非常刺激。在实际应用时，应调整明度、纯度、面积的比例关系或利用无彩色隔离起到缓冲的色彩对比关系（图2.7）。

8. 同时对比

在同一时间、同一空间所看到的色彩对比现象或视觉偏差现象称为同时对比，这种现象是在生理条件的作用下发生的视觉残像（图2.8～图2.12）。

将两个颜色放置在一起进行对比，两个颜色会将各自的补色残像加给对方，并且注目的时间越长，这种现象越明显，实际上颜色并没有变化，这种视觉上的幻觉叫作"错视"现象。如图2.8所

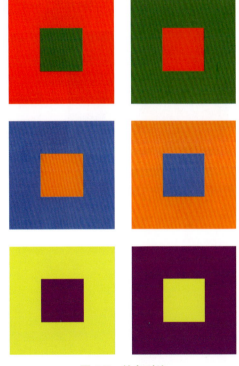

图2.7　补色对比

示，在相同灰色背景上的红、黄、绿、蓝四种颜色，会感觉红色周围的灰背景偏绿，黄色周围的灰背景偏紫，绿色周围的灰背景偏红，蓝色周围的灰背景偏橙。这些现象都是相邻色彩同时对比时所引起的现象。同时对比主要有以下几种特征：

① 在同时对比中，两种色彩互为互补色时，纯度越高，两者的对比越明显。

② 当高纯度色彩遇到低纯度色彩时，高纯度色彩显得更加鲜艳，低纯度色彩在对比中显得更加灰暗。

③ 当高明度色彩与低明度色彩进行对比时，高明度色彩更亮，低明度色彩更暗。

④ 当两种不同色相相邻接时，会把各自的补色残像加给对方。

⑤ 当两种色彩在面积、纯度方面相差悬殊时，面积小、纯度低的色彩处于被诱导地

位，受影响较大。

⑥ 在有彩色和无彩色之间的对比中，有彩色不易受影响，无彩色会有较大变化，无彩色会倾向于有彩色的补色变化。

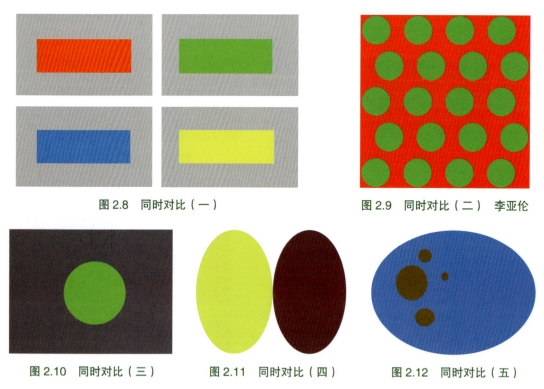

图2.8　同时对比（一）　　　　　　　　　图2.9　同时对比（二）　李亚伦

图2.10　同时对比（三）　　图2.11　同时对比（四）　　图2.12　同时对比（五）

9. 连续对比

色彩的连续对比是指不同的画面或不同的地点，人们间隔一段时间之后先后看到的两

图2.13　连续对比　李亚伦

种及两种以上的颜色所产生的色彩比较，是时间运动过程中不同颜色刺激之间的对比。其最显著的特征是对比双方的色彩具有不稳定性。当人眼看第一种颜色时，停留的时间越长，影响就越大；看第二种颜色时就会产生倾向于前一种颜色的补色的错视，这种现象是由视觉残像及视觉生理、心理自我平衡的本能所致。当看红色一段时间后，再看黄色，黄色上面会有微微的绿色呈现，是偏带绿色的黄色，这一现象就是连续对比（图2.13）。以视觉周期较短的杂志期刊为例，如果连续两期封面色调相同或者相近就不易引起人注意，销量也会受影响。

10. 肌理对比

肌理是指物体表面的组织纹理结构，包括各种纵横交错、高低不平、粗糙平滑的纹理结构等。物象表层的视感、触感对色彩的影响力很大。质地表面光滑的物体反光强，色彩随着光的变化变得不稳定，明度看起来比实际色彩偏高，给人轻快、活泼、光亮感；而质

地粗糙的物体反光弱,明度显得比实际色彩稍暗,给人沉重、质朴和深沉感。当两种颜色选用不同的肌理材料时,对比会显得更具趣味。在同类色或同种色相配时,采用特异质地的材料,会弥补色彩的单调感。选择同样的颜色,采用不同的表现手法,如:撒、涂、染、勾、喷、刷等会表现出不同的肌理感。在绘画和色彩表现中,选择不同的绘画工具可以描绘出不同的肌理效果,如:水彩、水粉、油画、丙烯等颜料及蜡笔、马克笔、钢笔等画笔。在进行画面设计时,要提前考虑肌理本身的色彩对比、不同质感的肌理之间的色彩关系、局部和整体肌理之间的关系(图2.14)。

图2.14　肌理对比　李亚伦

11. 位置对比

由于对比着的色彩在平面和空间中都处于某一位置上,对比效果就会不可避免地与色彩的位置发生关联,包括远近、大小、包围、上下、左右、相接等。在保持双方色彩一切因素不变的情况下,位置远时对比较弱,接触时对比较强,切入时对比效果更加强烈,一色包围一色时对比最强(图2.15)。

在画面内和设计中,辅助的形态及色彩一般分散在主体周围,而主体色彩常放置在人眼有效范围的最佳位置,即视觉中心,这个位置对视觉来讲最稳定、最均衡、最有生气,是色彩对比最强有力的地带,在画面上要突出主体色彩的位置,使它与辅助色彩取得互相对比、互相呼应、和谐均衡的效果。

图2.15　位置对比

12. 形状对比

形状与色彩常常是同时出现的,是绘画的两个最重要的方面。形状是色彩存在的形象要素,一个颜色的出现总是伴随一定的形状同时被我们所感受,而对比着的色彩也会因形

色彩

状的变化受其影响,这个并不是现实发生的,而是人的主观感受。形对色彩的影响主要体现在形的聚散方面,形状越丰富集中,对比效果越强烈;形状越单一分散,对比效果越弱。在一幅绘画作品里,形状和色彩的表现特征是同时发生、相辅相成的,和色彩的基本色一样,形的基本形状包括正方形、三角形、圆形。这三种形状是具有突出特点和表现价值的基本形状。色彩学家伊顿将三种基本形状与色彩的三原色做了比较,分析得出两者之间的关系:正方形的稳定形态与红色的重量感、庄严感关联,两者结合会加强双方内在精神的表现力;三角形尖锐、冲突的特点与黄色明亮、富有刺激感的特征相对应;圆形给人与正方形相反的感觉,使人有一种前进、圆滑、富有流动性的感觉,这种感觉与象征大海、水的蓝色相呼应(图2.16)。

图2.16 形状对比

13. 面积对比

将两个明度和纯度强弱不同的色彩放在一起,要想得到对比均衡的效果,即色量平衡问题,必须调整二者面积的大小,弱色占大面积,强色占小面积,这种对比的现象称为面积对比。要想了解色量平衡,就必须了解影响色彩力量的因素。这些因素包括色彩的明度、纯度和面积。色彩纯度高、明度高、面积大,则色彩力量强;反之则力量弱(图2.17)。

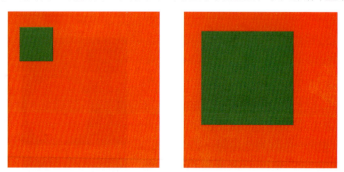

图2.17 面积对比 李亚伦

了解色彩对比的各种规律,会极大地帮助我们认识和理解色彩,并充分观察和使用色彩,使画面产生丰富的变化。

第2节 色彩和谐的形式

1. 同类色和谐

即在画面中用统一的色彩,只在色彩的纯度和明度上做变化,如绿、蓝、紫同属冷色;红、黄、橙同属暖色,这些同色系的色彩相配时是较和谐统一的(图2.18)。

第 2 章　色彩的对比与和谐

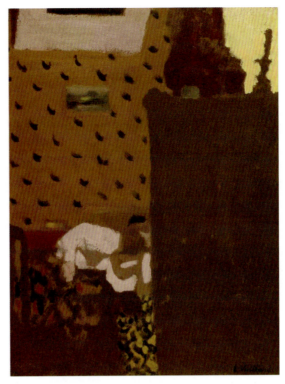

图 2.18　同类色和谐　（法）维亚尔（Edouard Vuillard）

2. 邻近色和谐

选择色环中的相邻色或相似明度、纯度的色彩，如黄与绿、蓝与紫的搭配。这种相邻色的搭配，在纯度和明度上相近，给人带来视觉感受上的和谐统一（图 2.19）。

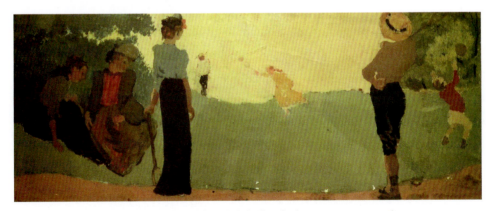

图 2.19　邻近色和谐　（法）维亚尔（Edouard Vuillard）

3. 间隔和谐

这种搭配方式适合对比强烈的色彩，在两种色彩之间加入另一个附加色，构成色彩间隔，两种色彩之间的色彩间隔会形成一种秩序，将原本不搭配的色彩转化成和谐的组合。当我们感知一种色彩时，会不自觉地寻找另外一种色彩来实现色彩的和谐，这样会使整个画面更加丰富、活泼，从而在不改变原有设计主调的同时扩大色彩的范围，创作出一个全新的作品。色彩和谐不是绝对的，过分追求有序和协调，反而会显得平庸、单调。有

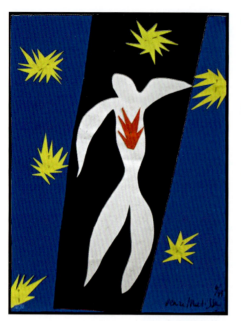

图 2.20 《剪纸》（法）马蒂斯（Henri Matisse）

时大胆地采用无序的颜色反而会带来正面的新鲜感（图 2.20）。

4. 次序与协调

当多种颜色出现在画面上时，要考虑颜色之间的色调、面积、纯度、明度等色量关系的比例，这些色量关系影响了画面的色彩节奏与形式美、次序美，要考虑不同的表达对象放在一起后色彩所呈现的和谐、协调、有秩序、有条理、有组合、有效率和多样性统一的状态（图 2.21）。

我们都有这样的体验：面对一大片红色时的感觉和观看一小块红色的感觉是不一样的。观看一大片红色的时候会有刺激感、不舒服；观看一小块红色的时候会感觉鲜艳、醒目。同样，当我们面对一大片黑色、灰色等低纯度色时，会感觉沉闷、压抑、单调，如果在大片的黑色、灰色中加入几块颜色鲜艳的、纯度较高的色块时，视觉效果会提升很多，会有强烈的视觉对比。上述例子证明，小面积地使用高纯度的色彩或大面积地使用低纯度的色彩，较易获得色彩的一种协调。

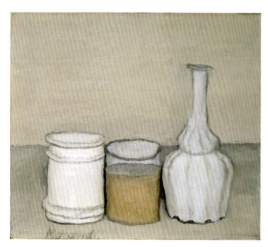 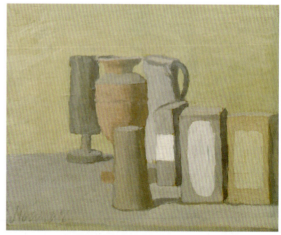

图 2.21 静物（意）莫兰迪（Giorgio Morandi）

色彩的协调是色彩表现中最重要的部分，好的绘画和设计都需要风格统一、色彩和谐，好的色彩修养体现在和谐的氛围中，过分孤立和突兀的颜色会令人生厌。和谐的色彩关系不是一味的相似，花哨的颜色也不是色彩丰富的表现，总体原则是"大协调、小对比"。

第 3 章　色彩写生基础

色彩写生是学生观察、感受、学习和表现色彩的重要途径，是美术学和艺术设计等专业方向的必修基础课，它的重要性毋庸置疑。色彩写生从题材上可以分为静物、风景和人物写生；从工具材料上可以分为水彩、水粉和油画写生。从根本上讲，水彩、水粉和油画的区别仅限于材料和技法，在色彩规律、观察方法和空间透视表现等方面是一致的，所以在学习时，可以选择自己最喜欢的表现方式。

第 1 节　色彩写生的表现方式

色彩写生的表现方式非常丰富，水彩画、油画和水粉都是从西方传入中国的画种，油画颜料是油性的，而水彩和水粉的颜料是水性的，不同的工具和表现方式产生不同的美感。

1. 水彩画

水彩画以水为媒介，颜料呈现透明和半透明的感觉，相比水粉和油画颜料，水彩颜料的覆盖力较差，所以不适合反复覆盖和调整。在专用的水彩纸上，借助水分干湿浓淡的变化，利用水彩颜料半透明的特点，通过晕染、流动、渗透和融合等各种技法，水彩画面会呈现水色淋漓、清新明快的效果，具有独特的视觉魅力。

（1）水彩画的工具与材料

水彩色的原料主要是从动物、植物、矿物等各种物质中提取制成的，也有化学合成的，颜料中含有胶质和甘油，附着画面后具有滋润感。成品水彩颜料主要有固体和管装两种（图3.1）。水彩画颜料有以下特性：

① 透明　水彩颜料经与水调和后，较多的颜色是透明或半透明的，其中尤以普蓝、柠檬黄、翠绿、玫瑰红等色最为透明；次之是群青、橘黄、朱红等；土红、土黄、煤黑、褐色属于不很透明，但若多加水调和，减低其浓度，亦可达到透明效果。

② 易干　水彩画颜料易干燥凝结。干结后或龟裂或呈颗粒状，且干结后不易溶解，用干结的颜料作画时会呈现颗粒不匀的状况。

③ 易变色　水彩画作品经过一定的年月，总容易褪变色彩，尤其是使用了像玫瑰红、青莲、藤

图 3.1　水彩画工具

黄、草绿等易变色的颜料，所以画画时要慎用这些颜色。另外颜料和作品要注意防晒、防潮。

④ 浸蚀和沉淀　有些水彩画颜料浸蚀性很强，如玫瑰红、翠绿、青莲等，涂到画纸上不易洗掉，但另外一些颜料仅能附着在纸张的表层，较易清洗掉，如土黄、镉红等颜料。要多了解它们各自不同的浸蚀作用和程度。还有些颜料易于沉淀，如群青、钴蓝、煤黑、土黄、朱红、土红、紫色等，这些颜料不宜于大面积浓重着色，但也可利用其沉淀特点在画面上画出特殊效果。

水彩画笔的种类很多，有羊毛、狼毫、貂毛和各种合成纤维制作的，画笔有扁形、圆头、锥形等各种形态，不同形态的笔用途各异，画出的效果也不同，可以根据画面需要选择适用的画笔。

水彩纸的吸水性比一般的纸高，纸面的纤维也较强壮，不易因重复涂抹而破裂、起毛球。水彩纸表面不平整，绘制水彩画时在一定程度上限制了水彩颜料的流动，正因如此，就体现出水彩纸特有的纹理和质感。水彩纸的牌子和款式有很多种，通常以不同的克数和纸纹粗细来区分，常见的克数有80g、100g、200g、300g等，而纸纹的粗细则有细纹、中粗纹和粗纹的区别。

画水彩画还需要准备调色盘、笔洗、小喷壶、铅笔、橡皮、削笔刀、画板、胶带、吸水纸等工具，有时为了追求特殊效果，还需要留白液、水溶性彩铅、蜡笔、盐等工具。

（2）水彩画的表现技法

因为水彩颜色的覆盖力不强，所以用水彩作画时要遵循由浅色到深色的程序，先铺浅色部分，然后层层叠加深色，最亮的颜色要留出白色的画纸部分。需要注意的是要提前设计好画面色彩的明暗冷暖关系，尽量画两三遍就达到预期的效果，不要反复涂改，对比色的叠加要慎重，不然画面颜色会显得脏而且沉闷。

① 湿画法　湿画法是在湿润的水彩纸上或者趁上一遍颜色未干时着色的方法，这样可以使色彩过渡衔接自然，形成色彩之间的相互渗透和融合。此法适合表现雨、雾、雪景和画面中的远景。用湿画法需要注意控制好水分的多少，水过多会影响形体的塑造；水过少会影响色彩的衔接，破坏水彩画细腻润泽的效果（图3.2、图3.3）。

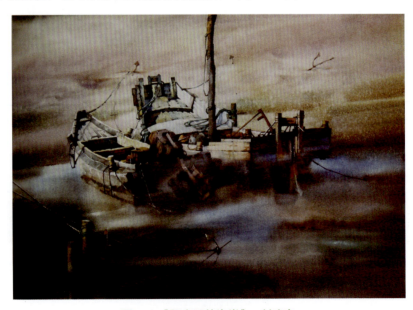

图3.2　《阳光下的海岸》　刘建东

图 3.3　湿接法

湿画法具体可以采用以下方式：

1）晕染法　利用湿的画面进行渲染，使色彩明暗之间自然过渡，此法适宜于明暗交界部分色彩的塑造和渐变效果。

2）湿接法　利用含水量相近的两块颜色在画面上自然流动、交融，如果前面的颜色已经干了，可以用笔把这部分打湿，然后再趁湿衔接，同样可以达到自然渗化的效果。此法适宜于远景物体边缘之间的过渡和连接。

3）破色法　这种方法类似于中国画的技法，是趁前一遍颜色未干时，用含水较多的颜色冲入，以浓破淡或以淡破浓，形成自然生动的色彩和肌理效果。

② 干画法　干画法是等前面的颜色干透后，用较深的颜色进行覆盖与重叠的画法。干画法的笔触明显，运用色块的明暗等变化塑造形象，用笔干脆利落，边线分明，与湿画法形成鲜明的对比（图 3.4）。

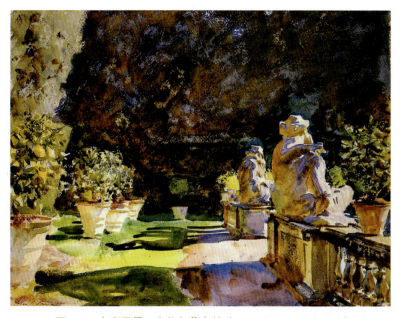

图 3.4　水彩风景　（美）萨金特（John Singer Sargent）

干画法分为以下几种方式：

1）留白法　画水彩时，受光部分一般先留白，最后进行亮部的刻画，并注意亮部与暗部之间的衔接和过渡，这样就不会把亮部画得过重。还可以借助留白液，在画色彩之前将需要保留白色的位置用留白液遮盖，等最后再把它抹掉，这样画面会显得非常生动而鲜活。

2）重叠法　等前面的第一层浅色变干后，用较深的颜色进行刻画，因为色彩透明的特性，还会透出底层的颜色，画面会产生微妙丰富的效果，此法适宜表现层次分明的部分和主要物体的受光部。

3）枯笔法　用笔蘸少量颜色，且含水量较少，快速在纸上拖扫，由于纸面粗糙，笔触会形成一定的肌理效果。此法适宜表现质感粗糙的物象，也可以加强画面的层次感和质感，一般用在近景或中景的物体上。

4）并置法　将含水量较少、较浓郁的颜色以色点、线条或色块的形式置于画面，笔触强烈，色彩明快。此法适宜表现具有动感或鲜明的色彩。

③ 特殊技法　画水彩时，一些特殊的技法可以起到意想不到的效果。在调色时加入一定量的盐或者趁画面湿润时撒盐，会产生不规则的渗化小白点，可以用它巧妙地表现雪景或雨景；用肥皂水与颜色混合后在画面上会产生水泡，可以形成斑驳的视觉效果；用蜡笔、油画棒或色粉笔在画纸上绘制或拓印后，由于油和水的分离性，水彩色不能覆盖它，所以画面会产生特殊的肌理效果（图3.5）。

图3.5　蜡笔与水彩结合

2. 油画

油画起源于15世纪的欧洲，具有表现力丰富、艺术价值高、易保存等优点，所以受到世界各国人民的喜爱。油画于20世纪初传入中国。

（1）油画的工具和材料

油画主要以油作为色粉颜料的调和媒介，一般使用挥发性的松节油作为稀释剂；使用快干性的植物油（如亚麻籽油、罂粟油、核桃油）作为调和油；完成的作品干透后（大约需要半年时间）使用上光油上光，能保护画面不被氧化和污染，还能提高画面色彩的饱和度。

油画颜料分为矿物质颜料和化学合成颜料两大类，现在市面上的油画颜料多为已经将色粉与调和剂搅拌好的管装成品颜料（图3.6），而且颜色的种类非常丰富。需要注意的是

由于颜料本身的化学反应而使有些颜色很不稳定，尤其是玫红、青莲、普蓝等色彩在画面上时间久了容易往上泛色，而且也容易变色，所以作画时这几种颜色要慎用。

图 3.6　油画工具与材料（一）

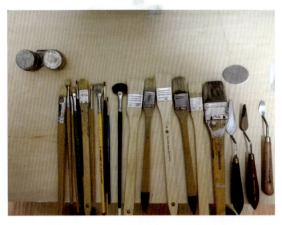

图 3.7　油画工具与材料（二）

油画笔按材质分为动物毛和合成纤维两种。动物毛有猪鬃毛、狼毫、貂毛、獾毛、羊毛等，猪鬃毛画笔硬度高、弹性好，可以挑起大块浓稠的颜料，笔触明显，适合表现厚实劲健的物象。獾毛和貂毛笔柔韧性好，着色均匀柔和，不易产生笔触，常用于柔和精致的细节刻画。羊毛、兔毛等软毛笔弹性较差，可用于染色等画法。人造合成纤维的画笔弹性、软硬度适中，但相对于动物毛笔手感略差，而且浸泡后易变形（图 3.7）。

油画刀又叫刮刀，其尺寸长短、宽窄型号很多，用途也非常广泛。可用于直接在画面上作画，具有画笔不能达到的粗犷效果和肌理感；可以用刮刀在调色板上搅拌、调色；还可以刮去画面不需要的颜色，利于下一步修改和调整；也可以用刮刀刮平画面的基底和清洁调色板上废弃的颜色。

图 3.8　画框与画布

标准的油画画布是由亚麻布和帆布制成的，胚布需要做 3～5 遍胶和立德粉混合的底，以防止画面吸油或漏油，有时会根据画面需要在上面再做一层色底。现在也有做好底子的成品画布，直接绷在内框上（图 3.8），用起来很方便。另外，硬纸板和木板经过底料的处理也可以代替画布使用。

油画工具还包括调色板、画架、画箱、油壶、钉枪、内框、外框、绷布钳等。

（2）油画表现技法

① 透明罩染法　透明罩染法是古典油画的技法，在画面素描效果准确定稿后，用单色在画底上薄涂进行形体的塑造，其效果类似于单色素描，但画面尽量往亮处画，明暗对比要比实际效果弱一些，为后期罩染留有余地。间隔一至两天，等单色层画面干后，用概括、稀释的颜色大面积涂上画面，为增加物象的体感和质感，高光及细节部分常采用薄涂方式强调。用这种方法多层罩染，由于颜色稀薄，底层的颜色会透出来，形成非常微妙的色彩变化。这种方法每一层色彩都要等上一层干后再画，有时需要罩染几十层，因此其特点是制作精细，周期较长（图 3.9）。

色彩

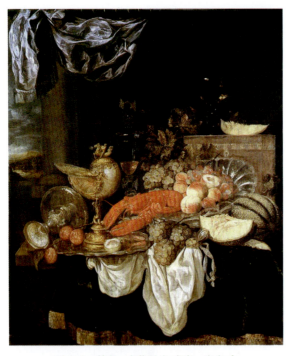

图 3.9　静物 （荷兰）威廉·考尔夫
（Willem Kolff）

② 直接画法　直接画法是起稿后，根据对画面的构思和色彩感觉直接在画面上铺设颜色，深入的过程往往需要用较厚的颜色覆盖上一层，可以一遍画完，也可以层层覆盖，直至达到满意的效果，直接画法比古典画法更能直抒胸臆，它既可以趁湿衔接，也可以等上一层干后覆盖，因其操作性更强，所以现代油画多采用直接画法。直接画法既能薄染、也能厚涂，笔触和笔法也更多样，可以拖、扫、点、染、摆、塑、揉、擦、涂、刮，既能画得非常写实传神，也能进行抽象表现，这种画法的表现力和视觉张力都很强（图 3.10、图 3.11）。

油画不管是哪种画法，都要注意"肥压瘦"，也就是含油多的颜色覆盖含油少的色层，作画时先用松节油再用调色油也是基于此原因。"肥压瘦"的画面饱和度高、富有光泽，油膜封住画面有利于长期保存。如果"瘦压肥"——上层色彩的油少于下层，短期内画面会吸油发污，时间久了颜色会开裂脱落，不堪入目。

3. 水粉

水粉画是使用水作为媒介调合粉质颜料绘制而成的一种画，处在不透明和半透明之间，色彩可以在画面上产生艳丽、柔润、明亮、浑厚等艺术效果（图 3.12、图 3.13）。

图 3.10　《六个石榴》　常磊

第 3 章 色彩写生基础

图 3.11 《狼》 常磊

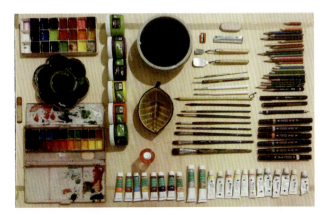

图 3.12 水粉写生工具

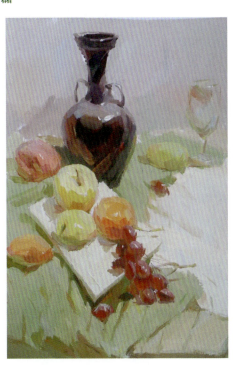

图 3.13 静物 徐玉柱

由于颜料含粉对水色流畅的活动性会产生一定限制。水粉画在湿的时候，颜色的饱和度很高，画面干后则由于粉的作用使颜色失去光泽，饱和度大幅度降低，这是它颜色纯度的局限性。水粉画相比水彩有一定的覆盖能力，但是画得过厚也容易开裂。

因水粉画材质便携、表现力较强，所以在美术专业学习过程中被广泛使用。专业学生对水粉的材料和技法比较熟悉，在此就不再赘述。

第 2 节 色彩透视规律

色彩写生要想在平面的画面上表现主体的远近空间关系，除了需要遵循物体本身近大

远小的透视规律之外,色彩本身也有透视规律:

① 近处色彩之间对比强烈(实),远处色彩对比相对较弱(虚),这种对比包括了明度、纯度、冷暖、色相等方面;

② 纯度高的颜色视觉上感觉趋前,灰颜色视觉上感觉退后;

③ 暖颜色视觉上感觉在前,冷颜色视觉上感觉退后;

④ 物象的亮部和暗部色彩呈现一定的补色倾向(图3.14)。

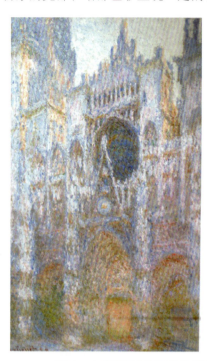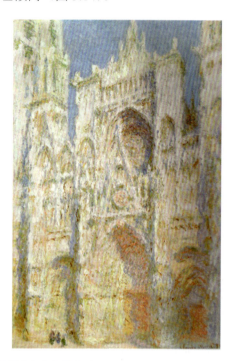

图3.14 《不同光线下的鲁昂大教堂》(法)莫奈(Claude Monet)

掌握了色彩透视的规律,在色彩写生时就会有一定的理性指导作用。但是也不能过于教条,还要结合具体的环境来具体对待。

第3节 色彩写生构图

构图是指在有限的画面空间里,根据构图基本法则、形式,将各个分散的意象、感受有机地组织起来,完成作者所想表现的客观物象特定的结果,产生和谐、富有美感的画面,以实现作者的表现愿望和意图。

构图是整个画面的骨架与结构,也是绘画作品构成视觉美感的最基本因素。构图首先要选择位置,确定写生对象。从哪个角度去表现,采用竖幅还是横幅,画全景还是特写,这些都是构图要解决的问题,巧妙构图是画好色彩写生的第一步。构图在视觉上是否给人以舒服的感觉,与对象的摆设安排以及选择角度的不同密不可分。从不同角度去构图,可能形成迥然不同的效果,有的平庸无奇,有的引人入胜。同样的景物,不同的人画出的感受也不一样,因为他们的视点不同,角度不同,选择的兴趣点也不同。构图之前,作画者可以前后左右移动,在全面观察酝酿后,再选择最佳视角去表现景物独特的美(图3.15)。

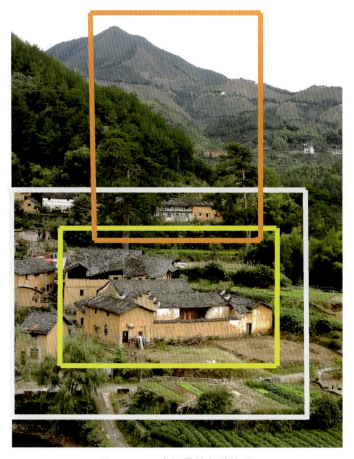

图 3.15　一个场景的多种构图

1. 构图的原则

（1）观察构思、概括取舍

在作画之前，画者首先要思考画什么和怎么画的问题。绘画属于空间艺术，大自然的景物千姿百态、丰富多彩，浩瀚繁杂的自然景物有着无限的空间和层次，画景时不可能将庞大无限的景物尽收于画幅中。因此面对一组静物或风景写生时，画者要根据表现的需要，发挥主观能动作用，对对象进行选择、剪裁和提炼，提取有意义、有美感且符合构图需要的形象，舍弃与主体无关且对构图产生不利影响的形象，也就是概括和取舍。

绘画作品基本上都是经过艺术家的提取、概括和升华的，这就是我们常说的"艺术源于生活并高于生活"。学生从第一幅色彩写生开始，就要全面观察、明确构思，有意识地对画面进行概括和取舍，而不能盲目抄写，看到什么画什么，浑浑噩噩不得要领。再复杂、再庞大的场面，构图也要力求简洁明确，注意画面错落有致，不能一目了然，同时注意不能生搬硬套前人惯用的画面构图，要敢于突破求新（图 3.16、图 3.17）。

概括在构图中是减法，通过浓缩自然的美，以突出重点和主体。有时我们也可以用加法，比如有时景物在某些部分不尽如人意，不太符合我们理想的构图需要，这就可以采取借景或移景的方式弥补缺陷，比如从其他地方移过来一棵树或几座远山，从而使画面更臻完美。

色彩

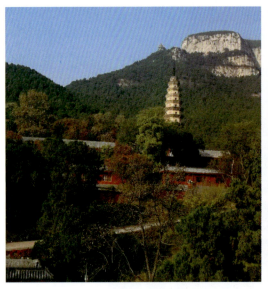
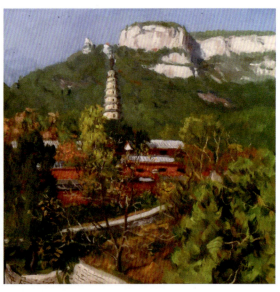

图3.16 灵岩寺实景 孙文刚　　　　　　　图3.17 《灵岩寺写生》 孙文刚

（2）主题突出、中心明确

画面要分主次，有主无次，未免单调冷清；有次无主，画面容易散乱。色彩写生时，构图中的前景、中景、背景这三个大的层次关系要有主次之分，既不能面面俱到，也不可处处简略，通过繁简虚实的变化使画面节奏序列清晰，层次分明。中国古代画论中提出"远取其势，近取其质"，实质上就是讲写生过程中如何观察和表现对象的主次关系。"远取其势"就是要有从整体造型着眼的自觉意识，对审美对象进行远距离整体观察，获得整体性概括印象，捕捉远景生动而有节奏的形式感和运动趋势，表现大的色彩关系；"近取其质"则是对近景和中景的对象进行细部观察，深入研究和表现对象，用鲜明的色彩，把它的造型特征、体量感、质感，用具体的细节刻画表现出来，当然对中、近景的处理也不是平均着力，画者要有意识地突出主体物，适当概括处理其周围的场景。

（3）画面均衡、和谐统一

均衡的构图法则，在绘画中被广泛应用。均衡是在对称的基础上发展出来的，其形式更为灵活多样，显示出不同的构图美。视觉形象会在观看者心理上产生重量感，画面中色块的面积大小、形状，色彩的个性，点和线的密集与运动趋向等，都能在视觉中产生不同的重量感，如人们感觉在淡色的画面底子上，深色比淡色的感觉重；体积大的比体积小的重；物体密集的比疏散的重；明暗对比强的比对比弱的物体重等。

画面的均衡，无法用精确的数据衡量，是一种视觉感觉上的平衡。均衡起着平衡画面的作用，如果重量偏依在画幅的某一角或某一边，就会导致在视觉上产生不稳定感。构图中，可以巧妙地借助天平秤上一斤棉花和一斤铁取得平衡的均衡感来安排画面，利用点、线、面及色彩的疏密、强弱、虚实对比，在多样变化中求得视觉的均衡和画面的和谐统一。

（4）节奏变化、整体韵律

在构图中，通过将画面各部分不同的对比关系进行合理组织，组成有变化的序列，就形成了画面构图的节奏。节奏在构图中起着突出主体、使画面产生韵律美的作用。在色彩写生时，我们要有意识地营造一个视觉中心，视觉中心是主体物所在的部位，是节奏变化

最强烈的部位,也是视觉上最有情趣的部位。视觉中心不一定在画面构图的中心,多安排在黄金分割点附近,而视觉中心之外的部分,既要统一在画面的整体感觉和韵律中,又要有意识地拉开对比的层次,使画面节奏变化丰富。这就如同一幅全因素素描,画面中有最重的地方,依次从黑到深灰、浅灰再到白色,分出丰富的明暗层次序列,构图时充分拉开画面的主次对比,会使画面更加耐人寻味。

在皮埃尔·勃纳尔(Piere Bonnard,1867—1947)的(图3.18)作品中,作者通过堤岸的分割把画面分成三部分,又通过树木的围合使画面看起来构图饱满而不呆板,前景灌木丛、树和道路丰富的形色变化形成画面的视觉中心,达到视觉的平衡。这种在画面安排上的破与立,从矛盾的对立统一性上暗合了画面结构的基本精神。

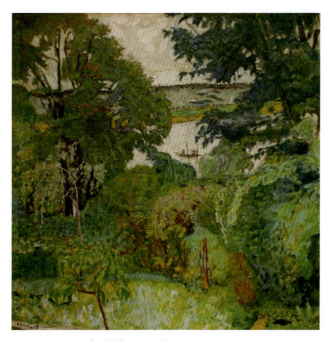

图3.18 《风景》(法)勃纳尔(Pierre Bonnard)

2. 构图的法则

构图是绘画的第一个步骤,构图的好坏直接影响整幅画后期的效果与质量。物体之间的主次关系、位置关系、比例关系、聚散关系、黑白灰关系等是否明确,这些因素都影响构图质量的高低。构图就像大楼的基底,构图基础打不好,后期色彩表现方面表现得再好,画面整体效果也会不尽如人意。所以,构图是一项技术工作,它直接反映了画者的绘画功底,透露出画者对物像的安排和处理能力,体现了画者对待客观物象的选取能力、处理方式,彰显了画者的审美取向和文化素养。

在对画面进行构图时,要遵循以下法则:

① 统一与变化 在统一中求变化,在变化中求统一。变化是依附于整体统一之上的。

② 对比与均衡 对比是指一种造型因素就某一特征在程度上的比较,比如点的疏密、色彩的纯灰、色调的明暗、形的方圆等。均衡是一种感觉上的重量均衡,是视觉上的和谐。

③ 大与小 大与小是一个直观的视觉对比形式,实际就是物象所占画面面积的对比关系。

④ 聚与散　聚散的对比关系是位置的营造关系，中国画中讲究：密不透风，疏可跑马。当画面上某一部分过于密集时，就应该考虑其他的地方做疏松处理，避免画面整体紧张、局促（图3.19）。

⑤ 虚与实　虚实既是心理的感受，也是技法的表现。主次、远近物象的虚实关系是相对的：近实则远虚，主实则次虚，有时也会反其道用之（图3.20）。

⑥ 对称与非对称　对称与非对称主要是看画面中组合排列是不是以一条或多条对称轴分成相等的几部分。

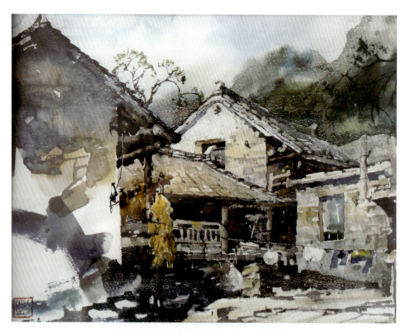

图3.19 《太行人家-1》 刘建东

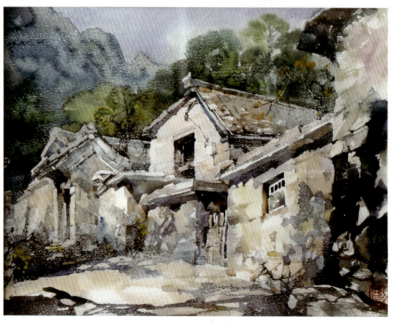

图3.20 《太行人家-2》 刘建东

3. 影响构图的因素

组织好画面的构图关系，应考虑以下因素：

① 表现对象的图面幅式及横竖位置是否确切；

② 画面构图位置的确定，是否过高、过低，或者偏左还是偏右；

③ 体积的确定，主体物、辅助物在画面中大、小比例的正确与否；

④ 主题中心的表现，是否突出主与次、轻与重、主体物的空间组合是否分割均衡；

⑤ 点、线、面在构图中的穿插，是否有利于节奏与韵律的表现、是否使画面更加生动活泼；

⑥ 画面的黑白关系及色彩关系决定构图的轻与重是否平衡，色彩是否和谐。

正和偏、板和活、齐和不齐、均衡和不均衡、对称和不对称都是艺术表现形式的对立统一规律，在构图时要随时注意它们的辩证关系，从主题出发，从主要的构思去寻找主要的构图之路。

构图的方法主要从空间分割、空间比例、位置关系、视觉中心、构图是否饱满等几方面考虑。空间分割就是确定主要、次要表达对象在空间上的组合关系；空间比例主要是指各表达对象和相关元素在空间中的大小比例；位置关系就是各表达对象在画面上的位置确定，主要表达对象位置要显眼，以此来强调主次关系；视觉中心不是指画面的正中心点，而是主要信息元素集中的位置，是观者的视觉关注点；构图饱满指画面丰富、疏密有度、秩序井然，而不是把各表达对象随意地堆积在画面上塞得满满的。

4. 常见的构图形式

构图的基本形式要求其结构极端的简约，一般概括为基本的几何形构图。它应对画面一切复杂的形象作最简洁的概括和归纳，使杂乱、琐碎的物象统一在简约的几何形中，突出主体形象的特征。结构鲜明的基本几何形用在构图上只是取其近似值，因此，没有一幅构图是雷同的，只能有近似的情况。一般来说，画面构图主要有以下形式。

（1）对称式构图

对称式构图一般是在画面上以一条对称轴对称分布，画面整体具有稳定、和谐的特点，自然界普遍存在对称的特性，对称式构图通过对称轴将空间、画面分割为相等的两部分，形成一种静态的平衡感（图3.21）。

（2）水平式构图

水平式构图也叫平行式构图，在画面上沿左右方向（水平线）发展，画面整体安定有力感，适宜表现辽阔、恢弘的横长形大场景。因此这种构图方式在风景画创作中应用得极为广泛，例如辽阔的大草原、层峦叠嶂的远山、平静的江河湖海等，画面结构平衡而稳定，给人以平静、稳定的满足感。采

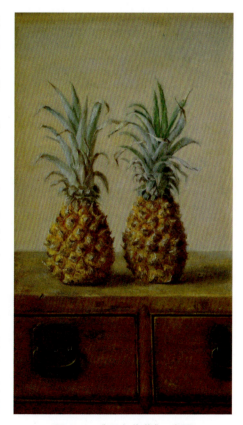

图3.21 《两个菠萝》 常磊

用此种方法进行构图一定要保证水平线的平直,不能倾斜,这样才能更好地展现稳定的视觉感受(图3.22)。

(3)垂直式构图

垂直式构图是表达对象在画面上沿上下方向发展的,是源于左右方向力的均衡状态,画面整体严肃端庄,采用此种构图的目的是为了加强表达对象的高度、挺拔度与纵向气势。因此这种构图方式适宜表现树木、瀑布、高耸的建筑物、险峻的山峰等,来展现垂直线的力度与形式美感(图3.23)。

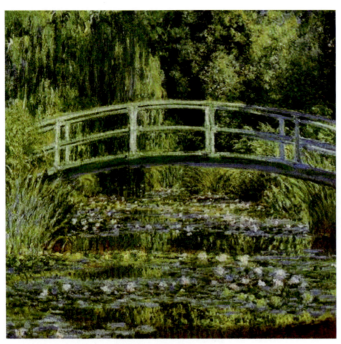

图3.22 《睡莲》(法)莫奈(Claude Monet)

图3.23 垂直式 尼科洛·阿尔迪亚·卡拉乔洛(Niccolo Dardia Caracciolo)

图3.24 对角线构图(法)莫奈(Claude Monet)

(4)对角线式

对角线式构图也叫斜线式构图,当画面中出现对角线时,表达对象主要安排在对角线上,有效利用对角线的长度,能够产生运动感和指向性,观者的视线会受对角线的方向牵引。另外,对角线能够给人以三维空间的感觉,拉伸空间结构,使画面产生延展的感觉(图3.24)。

(5)S形

S形构图也是一种非常常见的构图形式,表达对象在画面上呈曲线状排列,画面整体优雅协调,具有吸引观者视线、强化画面空间感与纵深感的特点。因此这种构图方式适宜表现蜿蜒的小路、溪流、河流、

道路等场景,画面整体给人一种韵律感、流动感。

（6）黄金分割式构图

画面分割首先要确定画幅的形状和比例,一般以长方形画面居多,也可选方形、圆形画面,应根据表现内容的需要,确定画幅的比例和样式。按画幅边长的 1∶0.618 分割,被称为"黄金分割",黄金分割被公认为最具美感的比例。画面的黄金分割有左右分割和上下分割之分。通常画面最佳位置在画面的黄金分割线上或横竖分割线交点上。黄金分割点一般是主要表达对象的位置,比较符合人们的视觉习惯,具有突出主体并使画面趋向均衡的特点（图 3.25）。

图 3.25　黄金分割式（法）西斯莱（Alfred Sisley）

（7）三角形构图

三角形构图又称金字塔式构图,是最古老的构图方法,也是最简单且最稳定的构图。三角形构图画面有安全感、稳定感以及向上凝聚的运动感（图 3.26）。正三角形构图给人以崇高、坚实、稳定的感觉,如金字塔；倒三角形构图往往会带来不安定的视觉感受；长三角形构图给人以向上、拉伸的感觉,如哥特式教堂的塔尖。

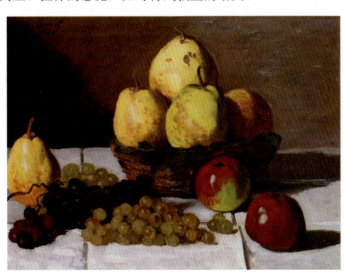

图 3.26　三角形构图（法）莫奈（Claude Monet）

（8）散点式构图

散点式构图利用重复、近似元素具有统一性的特点,通过将这些元素散落地排列,来获得画面的协调性和韵律感。

我们在学习时要充分了解前人留下的构图法则和经验,掌握构图的规律。初学者如果不熟练,取景时可借用取景框,将其上下左右移动,选取最佳景致构图；也可按一般规律,

在正式作画前尝试画几张不同构图的小稿，然后选取最佳样式。随着练习的增加，要留心观察并不断地去创造，应该尝试一些大胆的特殊形式的构图，以提高自己的审美趣味。

第4节 观察与表现

一定的观察方法决定着一定的表现方式，观察是连接理念与表现的中间环节。自然界的色彩变化无穷，固有色、环境色、光源色之间相互影响，相互制约，要绝对孤立地画准一块色彩是不可能的。在西方写实主义绘画发展过程中，在人们的不断探求中，绘画逐渐形成了一套相对科学的观察方法。

色彩写生要通过整体的观察比较，才能快捷地画准色彩之间的关系。色彩的比较首先要明确色调，光源决定了画面大的基调，也就是画面的大面积的色彩倾向，控制好色调，画面就有了特点。我们将这些观察方式应用到色彩写生中去，必将有所裨益。

1. 整体观察

整体观察就是在色彩上整体地看待一组静物或风景，承认任何一块颜色都是整体之中的颜色，这块颜色与整体中的其他颜色有着千丝万缕的联系。这种观察方法不仅可以使我们更快地确立色调，还能使我们更统一地搭配色彩，使色彩之间形成一定的色彩关系，所以色彩写生实质上是表现一定环境和气氛下的色彩关系，明确了这个问题才能对色彩的认识和理解有所突破（图3.27、图3.28）。

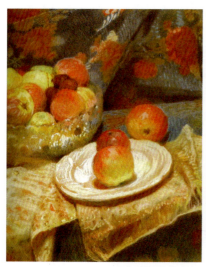

图3.27 （俄）阿列克谢·米哈伊洛维奇

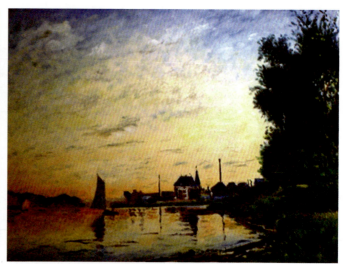

图3.28 （法）莫奈
（Claude Monet）

孤立地看待颜色会导致颜色之间没有联系，出现单看每块颜色都很好看，但整体效果不好的情况。此外，当我们孤立地看待某一种颜色的时候，有可能会产生错觉，即误判它的某种特征。比如，只盯着一个红色的苹果去看会觉得越来越红。但若将这个苹果放到它周围的环境中去看的话，就会发现它同周围的颜色有着许多的联系，一种是环境色的直接影响，一种是其他颜色的对比，比如画面中如果还有更鲜艳的一种红色，在这种整体的观察下，眼前的这个苹果可能就不那么鲜艳了。一般的整体观察有两种方法：一是将眼睛

眯起来，模糊地看待物体，此时由于人们不能清晰地看到物体，所以不会被单独的某个物体所吸引，从而有利于从整体上看待这组物体的色彩；二是将眼睛瞪大，使之散开而不能聚焦，此时眼睛不会聚焦到某一单独的物体上，而是对整体有所把握，这就是通常所说的"牛眼"观察法。使用这两种方法可以有效地帮助我们整体地观察色彩。

从整体入手把握画面色彩关系，有以下几种方法：首先可以先分出画面大的黑白灰层次，然后在同一明度层次中进行色彩比较，这样会避免学画者一味观察色彩倾向而导致画面发灰的问题；也可以在明确色调的基础上分出色彩的序列，比如近景土地的黄赭、中景建筑的黑白、远景树木的蓝绿、远山的蓝紫、天空的紫灰等，在画面大的色彩序列里再找微妙的色彩变化，这样就避免了学画者一味追求色彩丰富而导致画面花哨的问题；还可以一上来就定出画面最深、最纯和最暖的色彩，把明度、纯度和冷暖序列同时建立起来，然后再画出不同层次、不同明度的灰色、亮色，先找出最纯的颜色和最深的颜色，就避免了在深入刻画时会因缺少纯度对比和明度对比而使画面变平、变灰。这些方法都是建立在整体观察的基础上，便于迅速准确地把握画面的整体色彩关系。

2. 局部观察

整体观察可以使我们从大的色彩关系上把握一幅画面，但是只有整体仍是不够的，我们还需要回到具体的刻画上来，这就要求我们少不了局部的观察。这种局部的观察是不停地往返于整体与局部观察之间的，在保证整体关系的前提下，尽可能深入地观察局部颜色，从而更充分、更细致地描绘、体现它们。现仍以红色苹果为例，在确定了其在整体之中的色彩之后，就要具体观察其自身的色彩情况，例如固有色的变化、亮面暗面以及交界线的冷暖对比、受环境色影响的反光色彩、受天光影响的高光色彩等。相对于整体观察，局部观察是对细节的质感、色彩、造型深入刻画必不可少的。

3. 对比观察

对比观察是游走于局部观察与整体观察之间的一种观察方法。它最大的优势在于能够通过对比不断地校正画面的色彩关系。初学者往往习惯于局部地去表现色彩，而且经常在色彩写生时会遇到看不出、看不准物体色彩的情况，特别是一些灰色物体，比如白墙壁、灰衬布，有时盯着看会感觉一会儿偏红，一会儿偏黄，有时又会觉得灰蒙蒙的根本没有颜色，画到最后会发现色彩又花又乱，这是因为相互之间的关系没有画准。这时，我们可以通过色相、明度、纯度、冷暖、受光背光的比较来确定色彩及它们之间的关系。当色彩的色相相似时可以比较色彩的纯度和冷暖；纯度接近时可以比较色相、明度和冷暖；冷暖接近时可以比较色相和纯度。找准了两者之间的关系，就便于把色彩画准，进而能画出丰富的色彩感觉来。最常用的一种对比观察方法就是在画相邻的两块颜色的时候，盯着其中的一块颜色看的同时用余光观察另一块颜色，再将余光里的色彩感觉体现在画面上。即A、B两个物体相邻，画A时，眼睛观察B，而用余光感受A（图3.29）。此时，就是在对A和B的色彩进行对比。A、B的色彩不再是孤立的，而是A、B整体色彩关系下的A和B的色彩。用这样的观察方法看待色彩就能得到互相联系的较为整体的效果。另外，对比观察对于画面收尾时的调整也有帮助，此时，通过反复对比，将画面中不和谐的色彩关系进行调整，从而达到更好的画面效果。

上述举出的几种观察方法，能够帮助我们快速准确地把握画面色调及色彩之间的关系，通过眼、脑、手的配合，促使色彩写生的能力不断提高。当然，绘画中还有许多其他的观

察方法,一种画面效果即是一种观察方法的体现。我们应当多多尝试不同的观察方法,并最终找到适合自己的方法。

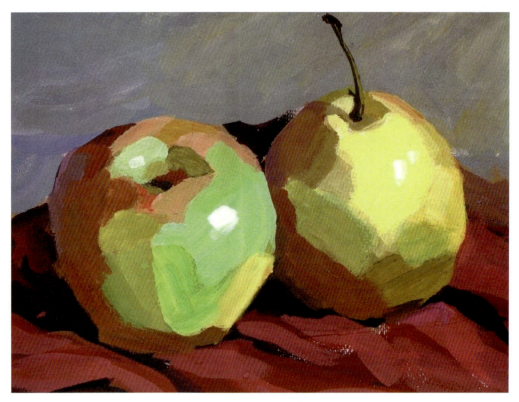

图 3.29 对比观察

第 5 节 写生色彩变化的一般规律

掌握一些写生色彩变化的一般规律,便于学画者对色彩的分析比较,确定物体之间相互的色彩关系,寻找丰富细致的色彩变化。物体受光面的色彩是光源色和固有色的混合。有时光源色强,有时固有色强,但都包含着光源色、固有色两者的色彩因素在内。高光部分的色彩主要是光源色的反映。物体背光面的色彩是环境色与固有色的混合,明度同时加暗,有时固有色强,有时环境色强,它都有两者的色彩因素在内。阴暗交界线属背光,它比背光面的色彩更暗,色感更弱。反光部分也在背光,但明度稍亮,环境色的影响较强。中间调子的色彩是光源色、环境色、固有色的混合,与受光、背光部分相比较,它受环境色、光源色影响最少,而固有色呈现最清晰的部分。(图 3.30)。

一般先考虑构成近景、中景的画面,这样易于归纳层次,视觉中心一般置于中景的位置。同时要注意画面的构成,确定画面的取景体现画面形体的平面性与简约性。在起形和塑造形体时,应简化不必要的繁琐细节,根据对象作规范化的造型处理,把无序的形变成有序的形,强化造型的几何特征,并作适当的装饰,注重画面的均衡、节奏、疏密以及黑白灰大关系。画面结构的完整是画面美感产生的前提。要想达到画面的生动感,明确构图的整体结构框架和主要表现形式是至关重要的。

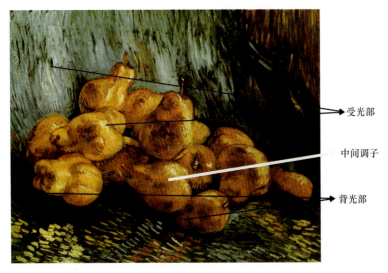

图 3.30 （荷兰）梵高（Vincent Willem Van Gogh）

第 6 节　临摹与默写

1. 临摹

所有人在求知的过程中都离不开对他人的学习，绘画中的临摹是一个不断发现、挖掘前人思想和技法的过程，对提高学画者的写生能力有很大的帮助。在临摹过程中，学画者可以加深对某些画家、流派、作品的认识，可以系统地学习他人优秀的绘画技能和对画面的处理经验，并直接运用到写生中去。

临摹不是习画的终极目的，它只是一个途径，是为了让习画者在这一过程中获得感受和增加理解，以解决自身绘画过程中出现的一些问题，而并非简单的复制活动。首先，对初学者来说，范画不宜场面过大，技巧不宜太繁琐，应找印刷质量较好、画面格调较高并且自己喜欢的画作，然后分析对象的构图、色调、空间、意境、笔触、技法等，弄懂该画的主要艺术特点和技法，带着自己在写生中碰到的问题去临摹，眼、脑、手并用，必然会事半功倍。

临摹可以分为"对临""意临"和"创临"等多种形式。"对临"是指临摹作品时尊重原作，尽心揣摩原作的立意、色彩和技法的方方面面，尽量接近原稿的面貌，甚至可以"以假乱真"；"意临"是指临摹作品时不过分追求与原作形似，重视对作品神韵的学习；"创临"是在原作的基础上，发挥临摹者的主观能动性，创造性地进行作品的二次加工，使作品更有意味。这三种临摹方式都是为了帮助学画者更好地学习前人的经验，解决自身的问题，提高自己的眼界和技法。

2. 默写

默写是与写生和临摹相辅相成的学习方法。通过对写生作品的默写，会进一步强化作品的整体感，深化对画面构图、色彩等方面的理解；通过对临摹作品的默写，会理性地固化在临摹中学到的知识。

对初学者来说，临摹与默写是色彩写生过程中重要而有益的补充，要善于学习和借鉴他人的经验，并选择适合自己的部分消化吸收。

第 4 章　色彩静物写生

第 1 节　色彩静物写生的意义

静物的色彩写生，是传统绘画教学中了解掌握并运用色彩的基本课程之一，是对绘画色彩的具体实践。静物写生作为一种独立的描绘对象，其色彩具有相对稳定的特点。人们可以在静物写生中相对沉着、深入地研究各种绘画规律。在欧洲，许多大师都画过静物写生，像塞尚（Paul Cézanne，1839—1906）、梵高（Vincent Willem van Gogh，1853—1890）等终生致力于静物写生的探索，留给后人许多不朽的惊世之作。静物画不光是训练课题，静物画还有着自身不可替代的形式之美、艺术之美，具有无限的艺术创作空间。要想掌握好对色彩的使用规律，较好的训练方式便是通过静物写生的色彩训练开始。

第 2 节　色彩静物写生与表现

1. 静物的布置

静物的布置可繁可简，初学时应当简单一些。但是这种简单中，"规律"却丝毫不少。俗话讲"麻雀虽小，五脏俱全"，用在这里再合适不过了。莫兰迪（Giorgio Morandi，1890—1964）的静物布置不可谓不简单，但其体现出的气质却鲜有人可媲美。所以，"莫以简繁论英雄"，既不要以繁为高水平的判准，也不要以简为初学者的标识，我们可以安心地在布置简单的静物中研习。以上是"理想"的体会，下面是"具体"的说明。

静物的布置首先是关于色调、色相等的考虑。衬布与静物、光线之间的关系尤为重要。其次是对构成、节奏的考虑。所谓构成，可以简单地理解为关于抽象图形中的点、线、面等形状以及黑、白、灰、色彩的搭配。节奏则是体现这种搭配的合理性。良好的主次、疏密、松紧、灰纯、黑白等搭配即可被认为是合理的搭配。从这一点上来说，静物的摆放本身即是创作。好的静物布置具有极强的艺术性，并为好的静物写生提供了先决条件（图 4.1）。

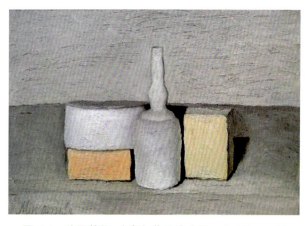

图 4.1　油画静物　（意）莫兰迪（Giorgio Morandi）

如图 4.2 所示，此幅为莫兰迪作品。静物安排简单，色彩也不复杂。然而于色调、构成、节奏上却妙不可言，令人信服。正如莫兰迪自己所言："那种由看得见的世界，也就是形体的世界所唤起的感觉和图像，是很难，甚至根

本无法用定义和词汇来描述的。事实上，它与日常生活中所感受的完全不一样，因为那个视觉所及的世界是由形体、颜色、空间和光线所决定的……我相信，没有任何东西比我们所看到的世界更抽象，更真实。"正是这份质朴与纯粹给人一种尊严感，这种尊严感甚至可与中国文人精神相联系。在艺术上没有国界，中西方艺理相通，殊途同归。

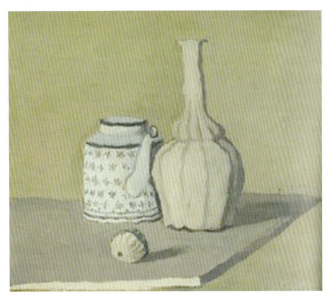

图 4.2　静物　（意）莫兰迪（Giorgio Morandi）

如图 4.3 所示，这是一幅油画静物写生。由此作品我们可以看到静物的布置也是从色调、构成、节奏等方面入手的。首先是色调，静物安排以同类色、类似色为主，兼有少许对比色与补色。我们不妨设想，其次是画面的构成与节奏，点、线、面、色彩等的安排以及疏密、松紧、灰纯、黑白等的思考都要融入其中。水果布置有疏有密，书本与水果的走向形成了一种动势，前面散落水果的颜色与果篮里水果的颜色形成色彩呼应，果篮、暖色的书本和后面背景部分也形成了色彩呼应。因此，我们可以这样认为：虽然静物的布置没有定法，但是可以遵循色彩和构成规律进行，这就需要我们在不断提高审美的同时，多积累、多思考、多总结。

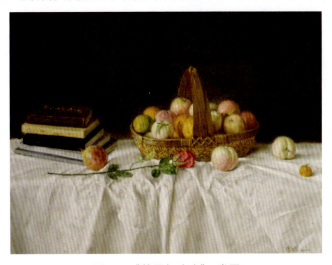

图 4.3　《篮果与玫瑰》　常磊

2. 静物写生构图

前面介绍的静物的摆放，其实已经包含一些构图的思考。有时我们甚至可以这样认为：心里先有了一番景象，才依样去摆弄。当然对于学生而言，往往见到的是由教师摆放完毕的静物，此时教师静物的摆放就需要一些构图的知识和经验了。

第一是确定视角。通常视角可以分为：俯视视角、平视视角和仰视视角。其中以不同程度的俯视视角最为常见（图4.4）。有时为了特殊的画面效果，我们也采用平视、仰视的视角进行写生（图4.5）。无论何种视角的构图，其构图的一般规律基本都是相同的。但是也各有需要注意的事项。比如不同视角中，物体的透视将发生变化，如果不加以注意，就会影响构图的效果。这就需要我们多加练习，掌握各种构图视角的要领，从而选择最适宜表达的方式。

第二是静物的构图。好的构图是主次协同的结果。主体物可以是单一的物体，也可以是几个物体的组合。仍以图4.3为例，画面中难以挑出一件单独的物品可以成为主体物，这是由于它们在体积、面积上都不占优势所导致的。但是，当相近的一组物体联合在一起的时候，也可以被视为主体物。比如蓝子以及其中的所有水果便是此画中的主体物，其余水果、书本和花束即可被认作搭配物。在这样的思路下，构图时，蓝子与蓝中水果自然要更为紧密地被安排在一起，成为画面中的"主"，从而占据画面的中心。其余搭配之物可以发挥两种作用：一是烘托，二是呼应。所谓烘托，就是使主体物更加丰满、

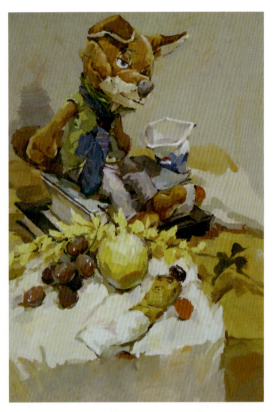

图4.4　静物（一）　刘霞

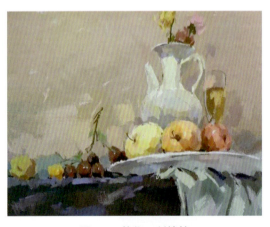

图4.5　静物　刘楠楠

有力，于构成上呈现一种密集、紧张之感，比如果蓝旁边的书本；所谓呼应就是有利于产生节奏的一种重复，比如蓝子外面的水果便与蓝中水果在形状、色彩上遥相呼应，从而产生一种节奏感（李子与葡萄亦是如此）。

所谓均衡是指画面中一种近乎平衡的状态。谢赫提倡的六法之首，谓之"气韵生动"，画面构图的均衡可以理解为一种气韵的生动。虽然此说法过于抽象，但具体理解时，我们可以用重量来理解画面中的各种形状。在不涉及色彩、明暗的情况下，形状越大、越复杂则重量越大。反之，形状越简单越小则重量越轻。于是，将一幅画从中间划一道竖线，则

两侧的重量基本相当,但主体物及其烘托偏多的一方略重。这就可以被认为是一种均衡。简单地说就是一方占优势又不至于压倒另一方(图 4.6)。需要强调的一点是,颜色、明暗的加入会使我们对这种形状上的安排做重新的思考。因此,构图表面上虽然是形状的安排,却少不了颜色、明暗等的考虑,因此,也可以说构图是一个综合判断的过程。

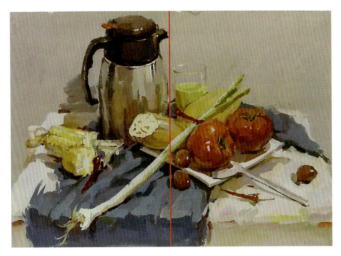

图 4.6　静物　(二)　刘霞

类似于这样的规律还有许多,仍需要我们在不断的练习中不停地体会。

3. 色稿练习

静物色彩写生的重点在于色彩的应用上。因此,我们应当将更多的精力放到对色彩的关注上来。色稿的练习(图 4.7)无疑是一种非常好的办法,一般来说,色稿的画幅不大。色稿练习充分体现了色彩优先的精神,即在多种因素共存的情况下,优先考虑色彩的因素。例如可以适当放松形体和明暗关系的准确,而将色调、色相等因素放在首位。色稿练习的精髓在于抓住色彩瞬间生动的感觉,当然,这种感觉也是建立在长期的练习以及丰富的色彩知识的理性分析基础之上的。

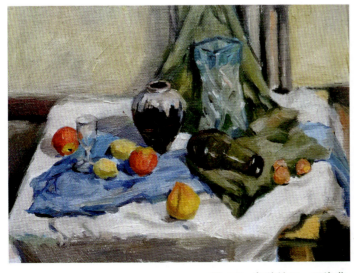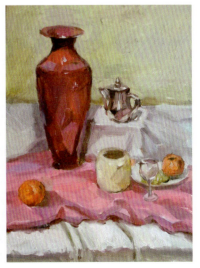

图 4.7　色稿练习　王海燕

（1）色彩构图

在不涉及色彩的情况下，物体的形状越大、越复杂，则感觉重量越重。反之，形状越简单、越小则重量越轻。但是在涉及色彩的情况下，事情就发生了变化。我们可以这样理解：在一幅画面中，面积较小的一块纯颜色便可以和面积较大的灰颜色相抗衡。这就使得构图的变化可以更丰富、更巧妙。同时，也提醒我们要充分考虑色彩的因素，用色彩构图。如图4.8所示，方桌的黄色起到了色彩构图的作用，红薯的聚合和灰色桌布打破了方桌的呆板，同时灰色桌布起到了巧妙联系背景和主体物的作用，此时若只是考虑形状的关系而削减灰色的桌布面积，就会出现前轻后重之感。黄色和灰色的小罐以及地上的红薯起到了色彩均衡的作用。

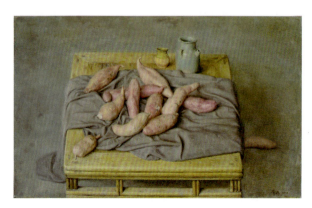

图4.8 《方桌红薯》 常磊

图4.9 学生尚志杰作业

（2）色彩变奏练习

谈到对色彩的推敲，色彩变奏练习无疑是一种极好的方式。色彩变奏练习可以分为：色调变化练习、纯度变化练习、明度变化练习。任何一幅色彩作品都不能逃脱色调、纯度和明度的把握。可以这样讲：研究绘画色彩就是研究色调、纯度与明度在同一幅画面中的关系（图4.9）。

① 色调变化练习　首先需要认清的是，所谓一幅作品的色调是这幅作品的色彩带给人的一种大体上的感觉（而非理性分析的结果）。一幅作品中有许多的颜色，其中面积较大的色块或色相相近的较多的色块决定了一幅作品的色调。因此，在一幅绿色色调的作品中，肯定是绿色或者绿色的同类色、类似色、近似色占优势。但并不意味着画面中没有绿色的对比色和补色。恰恰相反，一种色调是需要烘托与对比的。我们不能把纯的整块绿色称作绿色色调，此时只有单调。而"万绿丛中一点红"则可以称作绿色色调了。如图4.10所示，因为画面中较大面积呈现出一种橙红色，所以此幅作品是橙红色调。橙红色色调并不妨碍

画面中出现紫色、蓝色和绿色的色块，甚至正是蓝绿色的色块将橙色的感觉衬托得更加明显和确切。这就使我们得到了一条经验：色调是一种氛围，是需要烘托的。色调变化练习就是练习这种烘托的方式。下面介绍两条规律，供学习参考。

a. 大的色块决定色调。占大面积的色块决定一幅画的色调。

b. 小的色块烘托色调。前面提过的"均衡"放在这里仍然适用。我们可以理解为：较大面积的灰色与较小面积的纯色重量可以相较，二者可以产生"均衡"，这种色彩上的均衡即是色调。我们甚至可以总结出一种较为机械的公式：大面积 A 灰色 + 小面积 A 对比纯色 = A 色调。这种公式虽然有点儿机械固化，但却可以帮助我们更好地理解色调。当然，绘画是更复杂的情形的处理，也是更复杂的人的情感的表达，总结这个公式是为了帮助我们理解色调的规律和内涵，不能概念化地使用。在具体的练习中，建议注重"真实的变化"。所谓真实的变化就是不要主观地改变一组静物的颜色，而是在不同的时间段去体会色调的变化。比如早上的光线同中午、傍晚的光线自然不同，照射在静物上所形成的色调也自然不同。尊崇这种真实的变化使得色调的练习更微妙、也更直接（图 4.11～图 4.14）。

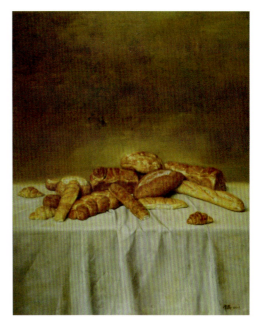

图 4.10 《面包系列之三》 常磊

② 明度变化练习　色彩明度就是色彩的明暗程度。一种颜色可以通过加白或者加黑来提高或降低其明度。此外，每一种颜色也各有其明度。我们通常将颜色的明度分为 1～10。

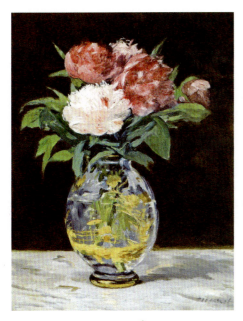

图 4.11 （法）马奈（Édouard Manet）

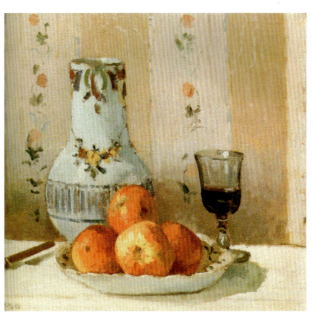

图 4.12 （法）毕沙罗（Camille Pissarro）

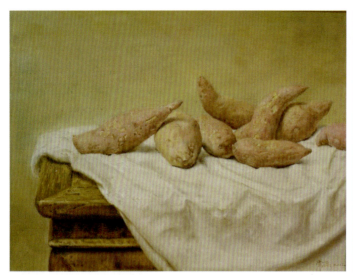
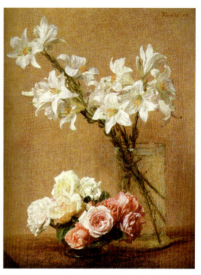

图 4.13 《红薯》 常磊　　　　　　图 4.14 （法）亨利方丹·拉图尔
（Henri Fantin-Latour）

1为最低即黑，10为最高即白（我们常说的大红，其明度约为4；柠檬黄则约为8。由此可知，柠檬黄是一种明度较高的颜色，大红则是一种偏暗的颜色）。一幅画面是由许多种明度的色块组合而成的。但是，这种组合并不是漫无目的或者任意而为的。一幅画面的明度关系合理与否直接关系着画面效果的优劣。可以这样说，好的明暗关系是一幅好的作品的先决条件。明度变化练习就是要了解各种明度以及明度组合的特点与规律。具体来说，我们通常把1～3划为低明度区；4～7划为中明度区；8～10划为高明度区。在色彩进行组合时，当画面大面积色块明亮时，我们称之为高调；当大面积色块处于中间明暗程度时，我们称之为中调；当大面积色块灰暗时，我们称之为低调。当大面积色块（基调色）与小面积色块（对比色）间隔距离在5级以上时，称为长（强）对比；间隔距离3～5级时，称为中对比；间隔距离1～2级时，称为短（弱）对比（以上文提及的大红与柠檬黄为例，若以大红为主色块，柠檬黄为对比色块，则二者的组合，其明度关系为中调中对比）。据此可划分为九种明度关系基本类型：

　　a.高长调。如10：8：1等，其中10为浅基调色，面积应大，8为浅配合色，面积也较大，1为深对比色，面积应小。该调明暗反差大，感觉刺激、明快、积极、活泼、强烈。还有一种最强对比的1：10最长调，感觉强烈、单纯、生硬、锐利、眩目等。

　　b.高中调。如10：8：5等，该调明暗反差适中，感觉明亮、愉快、清晰、鲜明、安定。

　　c.高短调。如10：8：7等，该调明暗反差微弱，形象不易分辨，感觉优雅、少淡、柔和、高贵、软弱、朦胧、女性化。

　　d.中长调。如4：6：10或7：6：1等，该调以中明度色作基调、配合色，用浅色或深色进行对比，感觉强硬、稳重中显生动、男性化。

　　e.中中调。如4：6：8或7：6：3等，该调为中对比，感觉较丰富。

　　f.中短调。如4：5：6等，该调为中明度弱对比，感觉含蓄、平板、模糊。

　　g.低长调。如1：3：10等，该调深暗而对比强烈，感觉雄伟、深沉、警惕、有爆

发力。

h. 低中调。如1：3：6等，该调深暗而对比适中，感觉保守、厚重、朴实、男性化。

i. 低短调。如1：3：4等，该调深暗而对比微弱，感觉沉闷、忧郁、神秘、孤寂、恐怖。

我们可以逐一对上面的九种明度关系进行练习，并体会不同明度搭配所带来的不同画面效果与心理感受。这不仅可以帮助我们在绘画中建立良好的明度关系，也能让我们更好、更有力地表达情感。以巴勃罗·毕加索（Pablo Picasso，1881—1973）的《格尔尼卡》（图4.15）为例，格尔尼卡是西班牙北部巴斯克族人的城镇。1937年被纳粹"神鹰军团"的轰炸机炸成一片废墟，死伤了数千名无辜百姓。毕加索被法西斯暴行激怒，毅然决然地画了这幅巨作，以表示强烈的抗议。抛去画面的构图与色彩不谈，单就明度关系而言，画面采用了1：10的最长调。在这种明度关系下，使得作者淋漓尽致地发泄了他的愤怒与悲伤，画面具有深沉的力量。

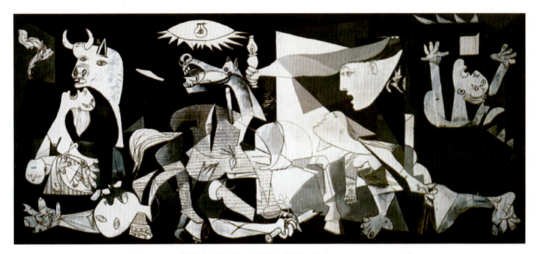

图4.15 《格尔尼卡》（法）毕加索（Pablo Picasso）

最后，强调一点，明度关系还可以被视为画面的素描关系。因此，它可以被视为一幅作品的骨骼。没有骨骼的支撑，再丰腴健美的肌肤也得不到伸张。

③ 纯度变化练习 纯度是色彩纯灰的程度。不掺杂任何黑或者白的原色被认为是纯度最高的颜色。在原色中加入黑白，则纯度降低。另外，原色相互调和产生的间色、复色，其纯度也较原色降低。需要注意的一点是，每种颜色都拥有其从纯至灰的区间。我们通常将灰色至纯色也分成10个等差级数，1是最低即灰；10是最高即纯。与明度关系相同，纯度关系也不是随意安排的，其中也有规律可循。好比一幅作品中，并不是所有的颜色纯度很高就可以得到一幅色彩浓郁的作品。相反，假如我们不能按照规律进行安排，通篇的高纯度只会刺激炫目，缺乏美感。与明度相比，纯度更复杂、更难以把握与拿捏。这就需要我们付出更多的努力。我们常说"相信感觉"。在面对色彩的时候，感觉也确实是相当重要的因素。然而，仅仅依靠感觉是不够的。费里宾科先生说：有时颜色是计算出来的。这种计算既包括色相上的，也包括纯度上的。这种计算不是猜想更不是捏造，是有依据的。我们通常把1～3划为低纯度区；4～7划为中纯度区；8～10划为高纯度区。在选择色彩组合时，当大面积色块（基调色）与小面积色块（对比色）间隔距离在5级以上时，称为强

对比；3～5级时称为中对比；1～2级时称为弱对比。下面是九种纯度关系的搭配，我们可以从中体会纯度变化所带来的画面效果的不同体现。

 a. 鲜强调。如10：8：1等，感觉鲜艳、生动、活泼、华丽、强烈。

 b. 鲜中调。如10：8：5等，感觉较刺激、较生动。

 c. 鲜弱调。如10：8：7等，由于色彩纯度都高，组合对比后互相起着抵制、碰撞的作用，故感觉刺目、俗气、幼稚、原始、火爆。如果彼此相互距离较大，这种效果将更为明显、强烈。

 d. 中强调。如4：6：10或7：5：1等，感觉适当、大众化。

 e. 中中调。如4：6：8或7：6：3等，感觉温和、静态、舒适。

 f. 中弱调。如4：5：6等，感觉平板、含混、单调。

 g. 灰强调。如1：3：10等，感觉大方、高雅而又活泼。

 h. 灰中调。如1：3：6等，感觉沉静、较大方。

 i. 灰弱调。如1：3：4等，感觉雅致、细腻、耐看、含蓄、朦胧、较弱。

 另外，还有一种最弱的无彩色对比。如白：黑、深灰：浅灰等，由于对比各色纯度均为零，故感觉非常大方、庄重、高雅、朴素。

 了解了这样的一些组合，就可以使我们在面对一幅场景的时候，理性地归纳出一种纯度的搭配，这种理性的归纳会有助于我们感觉更准确。色彩中的色调、明度、纯度是一个协同的整体。这种机械的分析只是为了方便理解，进行这种训练是为了熟练掌握色彩的基本规律，为将来随心所欲的色彩变化打下坚实的基础。不断地练习使得色彩的修养融进我们的血液里，在需要的时候它就会自然而然地流露在画面上（图4.16～图4.20）。

图4.16 学生李强作业

图4.17 学生刘敏作业

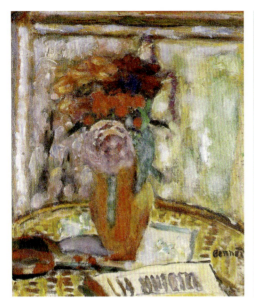
图4.18 （法）勃纳尔（Pizene Bonnard）

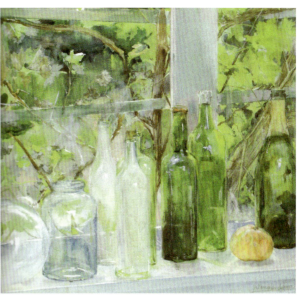
图4.19 （比利时）门索昂内斯

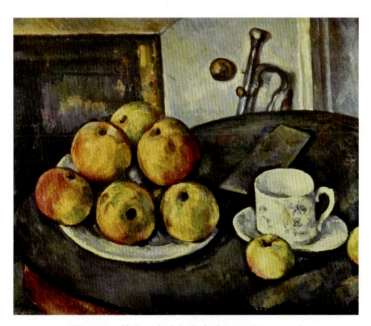
图4.20 静物 （法）塞尚（Paul Cézanne）

4. 认识色彩的特性

在前面的章节中，我们了解了静物写生的构图方法和色稿练习的有关知识，下面介绍一下色彩本身所具有的特性。

（1）色相与色彩倾向性

色相就是色彩的样子。如我们凭借人的样貌区分人，同样，我们也是通过颜色的样子区分颜色。世上没有长得完全一样的人，也没有长得完全一样的颜色。正是各种各样的差异才组成了一个绚丽多彩的世界。任何一种颜色都没有色相，只是有时因为明度与纯度的原因，这种色相极为模糊，以致辨别不清。我们将这种或多或少的偏向某种色相的情况叫

做色彩倾向性。于是我们可以这样认为,任何一种颜色都是具有色彩倾向性的。一种绿色可以有很多变化,但我们仍可以称其为某绿,比如橄榄绿、粉绿、墨绿、中绿、灰绿等,无论如何变化其作为绿色的色相不变、倾向性不变。在色彩写生时,我们应当确定画面中的每一块颜色都有其色彩倾向性,即无论这块颜色的明暗、灰纯,我们都可以明确地指出它的某种色彩倾向。如图4.21作品所示,无论画面中的各个色块灰纯、明暗与否,它们都能被清楚地形容出某种色彩倾向。远处的背景虽然很灰但我们依然能够感受到那是一块偏紫的颜色。假如无法做到,就是我们常说的"脏"了。每一块颜色都必须先具备色彩倾向性才能接着谈色彩的搭配。好比一段文章,先得每个字清楚,再到每句话清楚,才有可能谈一个段落的清楚。否则,处处含糊会导致通篇含糊。绘画与日常的生活不同,在日常的生活中我们不着痕迹,但绘画却是人们着力对某一方面的强调——有时是形状,有时是颜色,有时又是兼而有之。这种强调使得我们发挥了主观的能动性,使一些不确切的东西显得确切起来。例如一块色彩倾向性并不明显的石头,在绘画作品中或绿或青都呈现了确切的色彩倾向性。需要注意的是,这种倾向性有时是画出来的,有时则是"对比"出来的。相对于直接画出,"对比"就显得更加高级了。如图4.22所示,画面中间的小方格中的颜色原本是一块没有明显倾向的灰色,但放置在黄色的背景中便被衬托出了一种紫色,从而变得有所倾向起来。

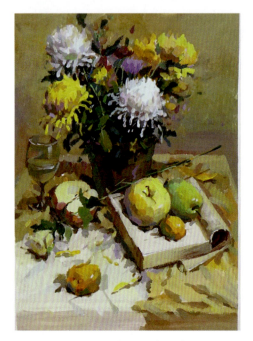

图4.21　静物　武二鹏　　　　　图4.22

（2）色彩对比与冷暖

前面提到某种色彩倾向是"对比"的结果。这确实是绘画中常用的一种方法,也是人们对色彩进行研究的结果。中国传统绘画虽然也讲究"随类赋彩",但是却一直没有对颜色进行像西方那样的科学性研究。19世纪中叶,随着印象派的崛起,这种科学性的色彩研究达到了高峰。光色原理的发现使得人们打开了色彩的大门。印象派一改往昔古典绘画的沉闷而将一个绚丽斑斓的世界带到画面上来。画家们发现了颜色的秘密,于是在画面上,草

地可以泛着红光，草垛可以映着紫辉。印象派对色彩规律的梳理得到了后来人的继承。俄罗斯绘画中便保存着大量的印象派色彩观念，我国的绘画体系深受俄罗斯绘画体系的影响。所以，在我国的色彩体系中也保留着许多印象派色彩知识和观察方式，其中最经典的当属补色关系。例如一个苹果的暗面在亮面黄色的对比下呈现一种紫的倾向；一块红色的衬布其褶皱的暗部呈现绿色的倾向。这些亮部与暗部之间的色彩规律可以被总结为补色关系。这种补色关系，也可以被认为是一种"冷暖关系"（图4.23、图4.24）。"冷暖"是绘画中被反复提及的术语，也是色彩关系的重要体现。需要强调的一点是，绿、蓝、紫等颜色未必就一定是冷色；红、黄、橙等颜色也未必就一定是暖色。冷暖是对比的结果。例如，与橙色相比，大红就是冷色；与玫瑰红相比，大红就是暖色。同一个颜色，与不同的颜色相对比，其冷暖属性会发生变化。这就提醒我们，冷暖未必完全是补色的关系，也有可能是近似色、类似色甚至同类色的关系。因此，我们不能僵化于一种冷暖的模式，而是要在理论的支持下，具体分析、感受不同的情况。假如苹果的亮面为黄色，暗面为橙色。虽然两者都是所谓暖的颜色，但仍存在冷暖关系。相较暗部的橙色，亮面的黄色就有了冷的意味。此时不必机械地向亮部加入绿色或者蓝色，只凭色块之间的对比便足够了。

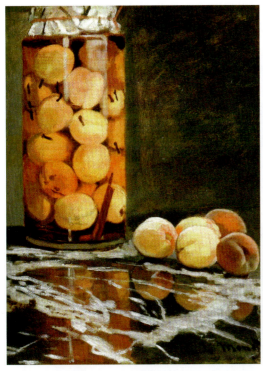 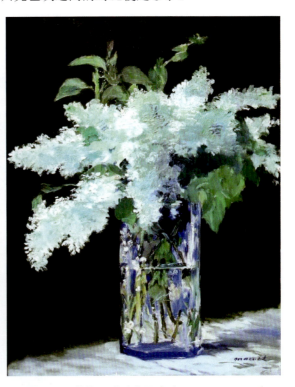

图4.23 静物 （法）莫奈（Claude Monet） 图4.24 静物 （法）马奈（Edouard Manet）

5. 复杂静物的归纳与质感表现

（1）复杂静物的归纳

当我们进行了构图、色稿练习等训练之后，终究要回到具体的写生中来。但当我们最初面对相对复杂的静物时，仍然免不了束手无策。这就需要我们学习基本的归纳方法。所谓归纳就是将对象概括、提炼、强调的过程。

我们可以从三个方面对复杂静物进行归纳：一是形状，二是明暗，三是色彩。首先是

色彩

图 4.25

形状的归纳。在这个环节中，我们可以先树立一种观念，即将物体视作几何形而忘记其本身。这时是只论轮廓而不论体积、空间的。这就使我们可以较为容易地将复杂的静物归纳成几组简单的几何图形，从而更简单地进行构图的分析。以图 4.25 为例，当我们面对实物的时候可以将其形状做几何形式的归纳。这种归纳方法的优势在于面对复杂的静物时可以快速地构图，并形成良好的构成关系。其劣势的一面则在于对体积的忽略。这就要求我们不能一味地关注轮廓而忽视了体积的塑造以及空间关系的营造。然后是明暗的归纳。此时可以将眼睛眯起，忽略静物个体的明暗关系，进而关注整组静物的明暗关系。这样做的好处在于，从整体上对一组静物进行把握，可以快速地得到画面的素描关系，使黑白灰层次更加鲜明、更具节奏感。最后，也是最为重要的即是色彩的归纳。不同于设计色彩中所强调的色彩归纳。色彩写生中的色彩归纳相对来说更客观、感性。通常是在理论以及理性的支持下，通过科学的观察方法、敏锐的观察能力以及良好的色彩感觉对静物进行相对客观的归纳。最常用的归纳方法是色块归纳。在观察一组静物时，将众多物体视作许多色块。忽略其明暗、冷暖以及环境色等的影响，以其固有色为基础进行归纳。这样就可以在最初观察的时候降低颜色的复杂程度。为我们更好地统筹色调、搭配颜色提供便利。有时，为了强调某一种色彩关系或者表达某一种特殊情绪，我们也可以对色彩进行强化或者夸张，但这种强化与夸张并不是没有底线的，如果陷入了游戏式的编排就偏离了写生的初衷。此外，特别需要指出的一点，在归纳的过程中，需要我们对静物进行取舍，避免照抄实物（图 4.26）。总之，通过对形状、明暗、色彩的归纳，再复杂的静物也可以得到梳理与简化。

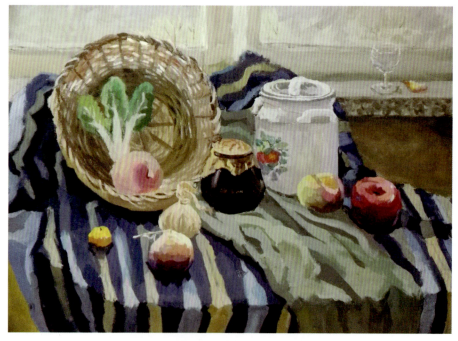

图 4.26　色块归纳练习（学生李凌瞳作业）

（2）质感的表现

质感的表现可以理解为对画面的把握终于从整体转向了局部。整体和谐是一幅好的作品的先决条件。但是，有整体而无局部仍是不够的。局部的处理不是锦上添花，而是必不可少，质感的表现正是局部刻画的重要任务之一。不同的物体具有不同的质地，于画面上的特点也不相同。例如，瓷器高光响亮、金属器皿环境色丰富、水果冷暖分明、衬布干脆、玻璃通透等。诸如此类无不需要用心体会、勤加练习。下面以金属、水果为例，具体讲解一下。

① 金属器皿　金属材质反光性较强，因此决定金属器皿色彩的实际上是环境色。这就要求我们仔细地观察金属器皿周边的颜色。一般说来，金属器皿的下半部体现的是衬布与相近物体（如水果等）的色彩，上半部则反映金属器皿的固有色以及室内环境的颜色。金属制品类静物与瓷器画法有相似之处，只不过金属器皿的色彩较为单一而偏重灰色。金属器皿自身色彩薄弱，明暗对比不明确，几乎没有明暗交界线，高光和反光较为炫目。需要注意的是，无论金属的反光性多强，都要注意弱化其反映的色彩，否则将与环境混为一谈（图4.27）。

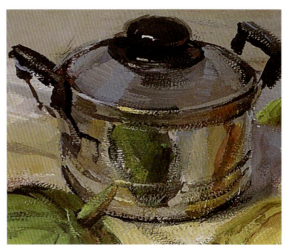

图 4.27　金属的表现　刘霞

② 水果　静物写生中最为常见的水果以苹果、梨、橘子等为主（图4.28）。这一类水果的最大特点在于体积感强、明暗交界线

图 4.28　《绿色　李》（美）约瑟夫·德克尔（Joseph Dekker）

明显、亮面暗面冷暖分明。可以多利用冷暖对比来表现水果的体积。有时需要克服固有色的影响。此外，水果的光滑程度强于衬布而弱于瓷器、金属。所以，水果的反光和高光强过衬布而弱于瓷器、金属。在绘画的过程中不要在水果上滥用高光与反光，否则会影响质感，产生"假"的感觉。本书因篇幅所限，其他物品的质感还需大家在练习中悉心揣摩。

作业练习

1. 冷光源练习。在冷色光源下进行色彩静物写生的练习。注意总结冷色光源下色彩关系的特点。

2. 暖光源练习。在暖色光源下进行色彩静物的练习。注意总结暖色光源下色彩关系的特点。

第 5 章　色彩风景写生

大自然的色彩千变万化，很容易引起观赏者的美感共鸣，也是我们进行色彩研究与艺术表现的灵感源泉。因此，风景写生是人们观察、认识自然的有效途径。大自然中赏心悦目的景色滋养着我们的感觉，在色彩风景写生过程中，通过把感性认识与理性法则相结合，学生的情操得到陶冶，情感得到抒发，审美的眼光得到培养。自然界蕴涵着变化丰富的形式美，包括形体、光线、色彩、空间、节奏、对比、渐变、反复、繁简、调和等，要掌握这些形式美的规律，需要通过坚持不懈的色彩风景写生，不断深化审美认识。

色彩风景写生是色彩教学中一个极其重要的组成部分，对提高学生的观察和色彩表现能力有重要的意义。通过色彩风景写生，可以使学生更充分地认识和发现美，训练空间表现、造型、色彩能力，培养对意境和情感的表现能力（图 5.1）。

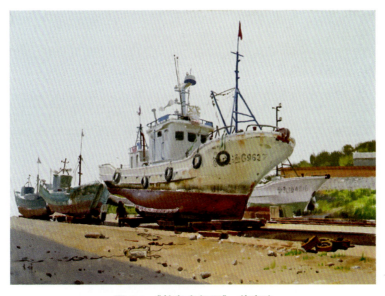

图 5.1 《梭鱼台船厂》 徐青峰

第 1 节　色彩风景速写

自然景观会随着光线的变化而形成不同的色调和色彩关系，也会因为云、雾、雨、雪等天气的影响而形成变幻多姿的情境。因此，对于初学者来说，直接进入全景式的色彩风景写生有一定的困难，色彩风景速写是有效的训练方法。色彩风景速写要根据对特定光线下景物的第一印象，用眼睛整体观察比较，迅速捕捉整体的色彩与明暗关系，画幅不宜过大，不必拘泥于细节刻画和形象塑造，要抓住大的形体特征和色调，用大笔触满怀激情地去表现光色效果。

色彩

　　通过大量的色彩风景速写练习，可以培养学生整体观察和快速抓住瞬间光色的能力。在具体写生时，可以表现特定光线下的色彩组合，也可以连画几幅同一景物在不同光线下的色彩速写。比如印象派大师莫奈，对柴草堆进行了日出、日落、正午等不同光线下的色彩表现，通过这种练习，会更有利于对色彩规律的把握（图 5.2、图 5.3）。对于学生而言，没有色彩速写快速抓大色调的基本功，面对纷繁的自然和多变的光线，会难以取舍和表现，容易变成被动地描摹自然，导致画面色彩支离破碎、明暗关系杂乱无序的局面。画小色彩稿时，强调受光暖，背光就冷；受光冷，背光就暖，这就是强调夸张了的大的冷暖对比。没有这种对比，物体本身的体积表现不出来，也缺乏色彩处理的形式美感。学生一旦认识到这种冷暖对比的规律，其画面色彩效果就会强烈、踊跃起来。在表现风景的色彩中，注意色彩的大层次、大关系，只求简化，不求繁多；色彩要夸张，色相要肯定，要突出画面主体。主体部分的色彩对比要强烈，画面色调与色彩构成要体现平面的装饰性，同时注意纯度对比、冷暖对比。一般是先画远景层次的天空和山水，然后画远景自然景物的大色块，再次是画中景部分物体的色彩大关系，最后调整近景的物体色彩，做到层次分明，表现手法变化而统一，基本是从上到下、从左到右地循序渐进。

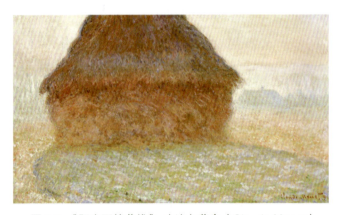

图 5.2 《阳光下的草堆》（法）莫奈（Claude Monet）

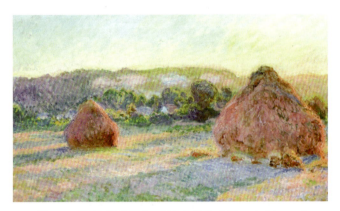

图 5.3 《夏末的草垛》（法）莫奈（Claude Monet）

　　在色彩风景写生时，既要学会理性的分析，眼睛迅速地扫描天空、地面、景物，比较出画面的色彩关系，又要充分利用自己的色彩感受，观察前后远近的色彩变化，然后综合形成一个总体的色彩氛围。比如初春早晨的田野是朦胧的黄绿色调；被白雪覆盖的山村是

冷灰色调；傍晚的城市是深沉的紫色调……色调是由光线决定的，景物的受光和背光部总是呈现一定的对比倾向，这个对比包含了明暗、冷暖，甚至是补色倾向的对比，正是由于这种对比的存在，画面才会在和谐统一的色调中焕发出生动的光彩。

第2节 色彩风景写生步骤

1. 确立主题

对于色彩风景画来说，立意尤为重要，中国古人讲"意在笔先""胸有成竹"，其实都是在作画之前确定画面的主题和表现手法。不同的风景主题对应着不同的表现手法，也就是"画什么"和"怎么画"的问题。例如：清晨的江南水乡，烟雨蒙蒙的景色适合用湿画法来表达对象，那种湿润的色彩和柔和的笔法容易使人产生与环境融合的感觉。而对于北方像太行山这样的实景，用干画法和有力的笔触就更能表达那种干涩、厚重的历史内涵。好的主题加上恰当的表现方法，会使画面更容易达到理想的效果。对于初学者，应该多尝试不同题材和不同技法风景画的写生。通过练习多样性主题的风景画，如城市街景、山野树林、乡村风光、雨景、雪景等，来提高色彩风景的表现技巧。

2. 构图

前面对构图规律已经进行了详细的阐述，这里针对色彩风景写生构图简要介绍一下（图5.4、图5.5）。因为风景写生是在室外作画，所以视野开阔，场面宏大，干扰因素多，繁杂的细节往往会掩盖画面的整体效果，于是画面的布局和安排就显得尤为重要。在风景写生中，远景、中景、近景的选择和安排是构图的主要任务。一般来说，中景是画面描绘

图5.4　浙江省丽水市松阳县风景　孙文刚

图5.5　构图起稿　孙文刚

和表达的重点，因为它处于视觉上的黄金分割点，易于突出主体。有时也可以在近景和远景中安排主体物，这完全根据画面和意境的需要来定，没有固定的模式。确定主题后，对于眼前的景色我们要大胆地取舍和归纳，增加和主题相关景物的表达深度，减弱甚至舍弃一些不必要的描绘对象，让画面主题突出，视觉中心明确。一般而言，一张好的风景画只有一个视觉中心，这个视觉中心由一个或一组景物组成，作画者要对这一部分作深入细致的刻画，使形体与色彩紧密结合在一起，造型坚实有力、色彩对比较为强烈，成为画面的"画眼"。对画面的其他部分，做相对简练概括的处理，当然也要分出前后、强弱、虚实层次，使画面有主有次，富有艺术感染力。

构图的成败会影响最终画面的质量，因此初学者在画正稿之前多画几幅小构图，反复推敲，最终确定最合适的构图，这个练习很有必要。

3. 铺大色调

铺大色调包括色彩关系和素描关系，素描关系涉及画面的结构、空间透视、虚实、黑白灰的处理，很多人认为画色彩素描关系不重要，实质上素描关系是画面的骨架，色彩是依附于骨架上的血肉，因此要更重视素描关系。色彩关系涉及画面的大色调，近景、中景、远景的色彩序列，物象基本的受光和背光的色彩关系等。因此铺大色调的同时就要把画面的形体特征、色彩关系、黑白灰关系、空间透视都照顾到（图5.6）。

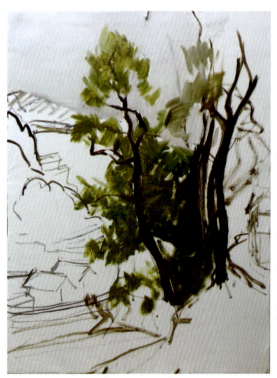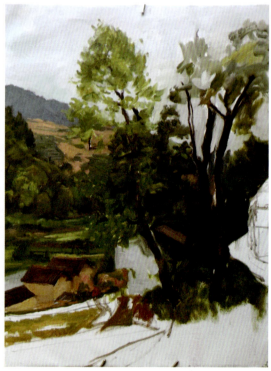

图5.6　铺大色调　孙文刚

4. 深入刻画

深入的过程容易被误解为画细节，甚至是事无巨细的罗列。实际上，深入离不开细节的刻画，通过细节刻画来表现事物独特的造型、质感、色彩感觉，是一幅优秀的作品必不可少的阶段。但是深入的过程不是以细节刻画为目标，而是在服从整体气氛、格调的前提

下，分出主次、前后、虚实，对场景中的物象进行不同程度的刻画表现，形成统一的画面感受（图5.7）。

5. 整体调整，营造意境

经过深入刻画，画面的细节越来越丰富，有时会出现主次不明、层次不清、画面杂乱、色彩不和谐等问题，需要及时调整大的关系，简化层次，强调整体色彩与明暗对比，去掉不必要的细节，修改不协调的色彩，在加强整体性的同时突出重点，使画面色彩达到统一和谐。

很多色彩风景写生虽然技法高超、形体准确，但是有时还会令人感觉少了点什么，往往缺少的是画面的意境和神韵，也就是物象给予人的第一印象和感受。风景写生在表现不同的意境情调时要运用表现手法和色彩调子的夸张处理，意境情调的表现是色彩素养的体现，更是文化修养的体现，需要不断地去感受和体悟（图5.8）。

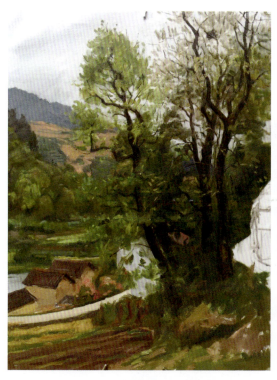
图5.7　深入刻画　孙文刚

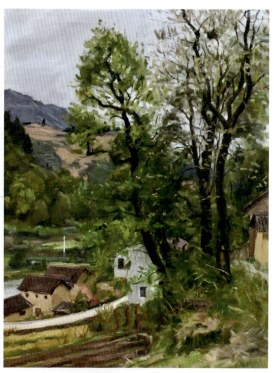
图5.8　整体调整，营造意境　孙文刚

第3节　天空、山水、建筑等的画法

一、天空的画法

一幅色彩风景写生包括天空、地面、景物等形象的刻画。风景写生几乎每张画都涉及天空的表现，而且有时天空会占据画面的大部分，天空是最容易被忽视而且不好表现的部分，尤其是初学者对天空的色彩往往流于概念化处理，显得平板而空洞。固有色的概念中，天空应该是蓝色的，而实质上天空会呈现出黄灰、紫灰、绿灰等丰富的面貌，晴朗的天空也要根据画面的需要来控制蓝色的纯度，画得纯度过高会使天空显得突兀而孤立，所

以天空的色彩要通过比较画面的其他部分来确定，有时我们会根据画面的需要，降低天空的纯度和明度以突显前景的主体物。一般来说，近处的天空颜色纯度偏高、色彩偏冷、明度略低，远处的天空颜色偏灰、偏暖、明度略高，掌握这个规律就容易画出天空的空间和层次感。天空中最美的是轻盈的云彩，云是水汽的凝结。画云应该把握住它轻盈多变的特点，形要勾画得生动活泼，边缘线不要画得太实、太生硬。一般情况下受光的边缘线略实些，背光的边缘线略虚些，似有似无。晴天午后的朵朵白云，亮部受阳光照射，颜色偏暖，背光受天空影响，色彩偏冷；火烧云受光面是偏红、偏明亮的暖灰色，背光面偏灰蓝紫色。少云的天空可以先画天后画云，多云的天空可以先画云后画天。画天空和云彩时要注意表现固有色、光源色、环境色三者的关系，表现前后远近的层次，更要表现不同环境下云的色彩变化及形体特点（图5.9、图5.10）。

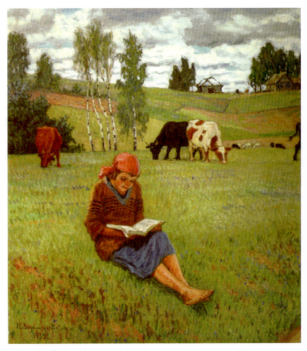

图5.9 《草地上读书的女孩》（俄）尼古拉·波格丹诺夫·贝尔斯基（Nikolai Bogdanov Belsky）

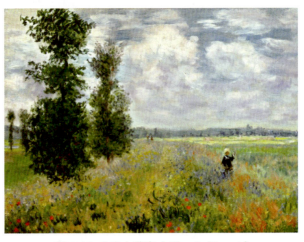

图5.10 （法）莫奈（Claude Monet）

二、山、水和树的画法

先贤孔子曾提出"智者乐水，仁者乐山"，可见山和水对人思想和情感的影响，因此画好山和水是色彩风景写生的重点。山形因为气候和地域的差异各不相同，有的平坡蜿蜒，有的跌宕起伏，有的覆盖树木，有的寸草不生，有的土质疏松，有的怪石嶙峋。在色彩写生画面中，山多作为远景出现，所以画山要画出其大的动势和特征，并分出远近层次，近处的山可以画的造型实在、色彩对比强、起伏变化多些，远山可以画得虚、灰、平些。远山与天空的交界处，在不同的气候环境和光线下，它的边缘线有时清晰，有时模糊，它是立面（山）和平面（天空）的分界处，所以边缘的处理很重要，在色彩和虚实上要分出空间的不同。一般来说远山呈紫灰色，交界的天空呈暖灰色，山色比天色要重一些，边缘的处理要有虚有实，过实则远山透不过去，过虚则空间不明确。晴天阳光照耀下石质的山可适当厚堆色彩，笔触明确，表现山石坚硬粗糙的质量感和体积感，有树的山首先要表现树木覆盖下的山的体积变化，然后再表现树的形体，根据画面的需要分出主次和详略；而阴雨天的远山只需找出大的色彩倾向，分出空间层次即可（图5.11）。

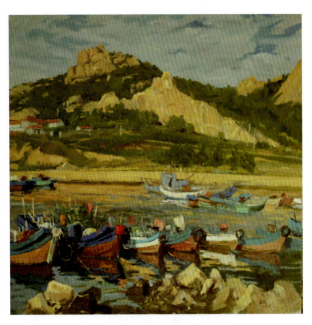

图5.11 《港湾夕照》 孙文刚

水在色彩风景写生里是灵动鲜活的存在，不管是静谧的水面、潺潺的流水，还是波涛翻滚的大海，它都给人不同的美感。水本身是透明无色的，受不同环境与天光的影响，就形成了不同的色彩。清澈的溪水在天光和树木的影响下呈现出蓝绿色或蔚蓝色，江河湖泊的水受到天光与坡岸、沙砾的色彩影响呈现出黄褐色或黄绿色，不流动的水呈现出紫绿色或褐绿色。晴天的河水，受光面在天光影响下呈现出深浅不同的蓝色，被阳光照射的地方会有闪烁的暖白光斑与波纹，背光面受坡岸影响呈灰黄绿色，岸边又带些深褐色。平静的水面倒影颜色与岸上的景物接近，但比实景要处理得对比弱一些、边缘虚一些、色彩灰一些；波动的水面倒影模糊，若隐若现。水面因天气和季节的变换会形成多种不同的色彩效果和面貌，春夏秋冬四季由于水面周围植物色彩的变化而影响到水面色彩；晴天、阴天、或雨雪天不同的天气使水面的色彩也会产生不同的变化；无风的天气水面平静，有风时则波光粼粼。通过仔细观察和分析，发现水面的千变万化都离不开光源色和环境色相互影响的色彩关系，水的色彩综合了天空、堤岸、水面周围物体和植物的色彩，只不过要比实景颜色略灰一些、形体略虚一些，另外倒影的形状多垂直于水面，而水的波纹、高光多平行于水面。掌握这些规律，再结合具体场景的深入观察，会帮助大家捕捉到水面色彩的倾向并画好水（图5.12、图5.13）。

树在色彩风景写生中是重要的内容，但因为它形态各异、色彩变化微妙，因而不容易画好。例如，在人们固有的概念中树是绿色的，而实质上树的色彩受光线和季节的影响而变

色彩

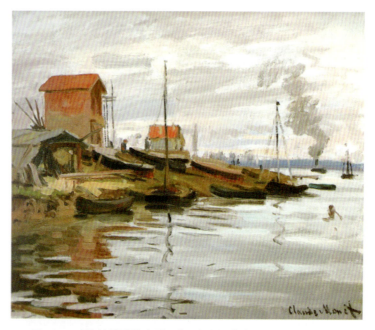

图 5.12 《热纳维耶的塞纳河》（法）莫奈（Claude Monet）

图 5.13 《维罗纳》（挪威）弗里茨·梭洛（Fredrik Thaulow）

化多端。春天的树偏嫩黄绿色，秋天的树偏暖绿甚至橙红色，阳光下的树偏黄绿色，远处的树偏灰蓝绿色。树分为枝干和冠形的树叶两部分，初学者容易出现的问题是树叶画得过于平面而分散，远景和近景的树用同一种颜色来画，缺乏体积感和层次感。正确的方法是把树当作一个球体或圆锥体来画，根据光线把树冠的颜色归纳成明暗和冷暖不同的三四种色块，画出树的立体效果，然后再详细表现受光部几组树叶的形体和颜色，最后勾画枝干，树干也要分出受光和背光。画树时注意色块的变化和衔接，还得表现出树叶的感觉，并留

出星星点点树叶间的天的色彩；把近景、中景和远景的树的色彩进行概括处理，大体归纳出几种倾向，近处偏纯、偏暖、对比强，远处偏灰、偏冷、对比弱，最重要的是不能概念化处理，根据实际观察结合色彩规律，生动灵活地表现不同树种的形态和色彩。一般来说，注意到了大的形体表现和细节刻画，注意到了特殊色调下的色彩空间关系，就能把树画好（图 5.14、图 5.15）。

图 5.14 《窗景》（法）卡西耶·毕沙罗（Camille Pissarro）

图 5.15 《小村庄》（法）卡西耶·毕沙罗（Camille Pissarro）

三、建筑的画法

建筑物是人类智慧的结晶，我国建筑包括：江南民居、徽派建筑、川西建筑、岭南建筑等建筑，建筑风格各异。色彩风景写生不可避免地会面临各种建筑的表现，画之前，首先要分析它们的结构特点：所有建筑都是由屋顶与墙体组成的，屋顶上有各种不同形状、颜色的瓦，分为石质、砖砌、木结构等，墙体上面开有门窗。在写生时，强调屋顶与墙体的体面关系，抓住墙面受光面和背光面的色彩反差是画好建筑物的关键，在这个基础上再表现门窗、装饰物、砖、石、瓦片的造型特征，寻找色彩纯灰冷暖的微妙变化，注意突出不同建筑风格和形式的特征，不管是木结构、石结构还是砖结构，找到该建筑造型的趣味，使建筑成为画面的亮点（图5.16、图5.17）。

图5.16 《老房子》 房洪

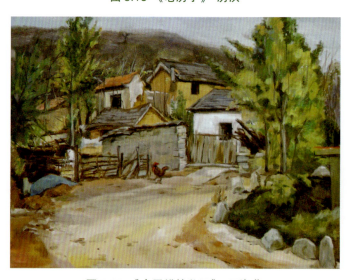

图5.17 《李子峪的秋天》 王海燕

掌握了云、山、水、树及建筑物的具体画法之后，在一幅画面中还得注意它们相互间的色彩和明暗关系。

第 4 节　色彩调配

看出色彩和画出色彩是相互关联的两件事。画出色彩而没看出色彩的情况纯属偶然和侥幸，但我们多数情况下是看出色彩而画不出色彩，没有调色经验，感觉到了那些色彩，但表现不出来，这是一种遗憾（图 5.18、图 5.19）。

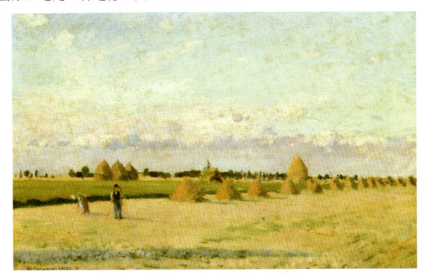

图 5.18 《法兰西岛的风景》（法）卡西耶·毕沙罗（Camille Pissarro）

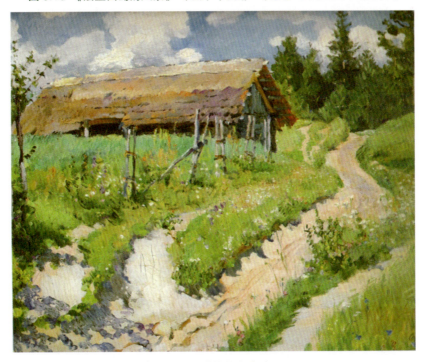

图 5.19 《乡村小路》（俄）谢尔盖·维诺格拉多夫（Sergei Arsenievich Vinogradov）

看出色彩对应的是正确的观察方法，在前文已经提到，这里主要解决画出色彩也就是色彩的调配问题。要把丰富的色彩，用色彩语汇表达出来，特别是表现微妙的含灰色彩，必须了解色彩的属性。比如画树的绿色，除了原装的翠绿、粉绿、橄榄绿、深绿等颜色，有时需要在绿中加入适量的黄色或蓝色，甚至加入白色、黑色或红色，这取决于实际的观察和画面色彩关系的需要，这个过程不是一蹴而就的，需要多做练习、积累经验才能顺利调出预期的色彩效果。为了打破已有的调色习惯和偏好，尝试用自己不常用的颜色进行调色练习，或者有限制地只采用几种色彩来写生，为了表现的需要，迫使自己从多种角度去进行色彩的调配，都是摆脱习惯用色和打开色域的有效训练（图5.20、图5.21）。

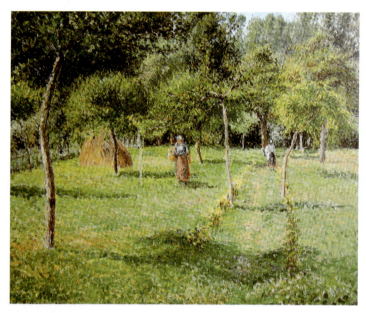

图5.20 《果园》（法）卡西耶•毕沙罗（Camille Pissarro）

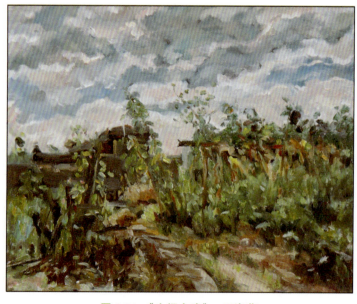

图5.21 《山间小路》 王海燕

对初学者来说，用色容易偏纯、偏火或偏生，加入一些灰色就会协调起来，因此灰颜色的调配就显得很重要。在调配灰色时，用某种颜色作为主色，加上黑、白色会产生很理想的效果；借用调色板上现成的灰色调配色彩也是色彩调配的一种有效方法；补色相调也会产生灰色，但是等量的补色相调会产生无色彩倾向的脏颜色，因此必须注意两种补色比例的不同，以一种颜色为主适量添加它的补色，就会产生很有一些特殊意味的灰色。如翠绿中加入少许深红，会形成一种偏暖的灰绿色；冷色中加入少许暖色，暖色中加入少许冷色，会使色彩变得沉稳，不躁不火。色相和冷暖不同的色彩两两相调会产生意想不到的间色或复色，所以要多做尝试和练习。我们提倡调色时不要调得太"熟"、太匀，要带着没有调匀的丰富的色彩直接在画面上描绘表现，充分利用空间混合的原理来表现生动的视觉效果。在正确的调色理念指导下，不断地实践探索，就会摸索出一套行之有效的调色方法（图5.22、图5.23）。

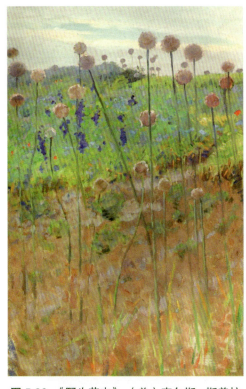

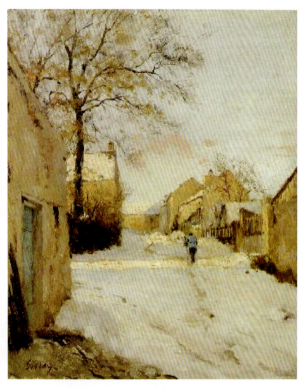

图5.22 《野生花卉》（美）查尔斯·斯普拉格·皮尔斯（Charles Sprague Pearce）

图5.23 （法）西斯莱（Alfred Sisley）

色彩的调和与搭配不仅仅是为了塑造形象，而且还是为了要能学会用色彩去表达感情、寻求色彩组合的美学规律。像音乐用音符的高低、轻重、长短组合那样，色彩用颜色的深浅、纯灰、冷暖组合去表现形体和空间，去表达感情。要通过写生寻找色彩和形式美的规律，并在规律的指导下进行色彩写生，进行色彩形式处理的实践与探索。对比统一是形式美的主要法则。它是辩证法在艺术实践中的运用。一幅色彩画缺乏对比，色彩过分地协调一致，那就变得单调、平淡，没有艺术感染力。而过多的对比，大面积强烈的冷暖、明暗、纯灰对比，很跳跃、很刺激，但也会令人觉得刺眼。如果在这种强烈对比之间，加入了渐次变化的中间色，就会缓解这种冲突，形成一种既对比又协调的色彩效果。色彩的渐变也

是使对比色彩协调起来的重要手法。写生时，物体从最纯到最灰，从最亮到最深，以及个体物从高光、受光、交界线到暗部、反光之间的色彩明度、纯度、冷暖、色相的细微推移变化，就是渐变。这种色彩的渐变，使各种对比色彩按照一定的审美规律进行组合，形成了节奏、形成了韵律、形成了对比统一的形式美感（图5.24、图5.25）。

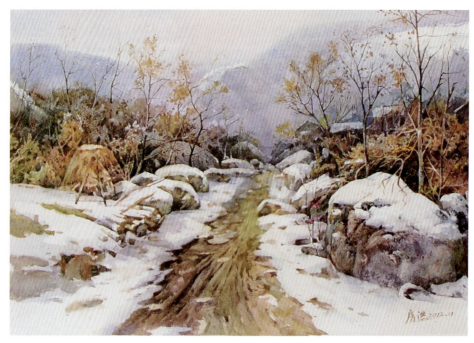

图 5.24 《雪后》 房洪

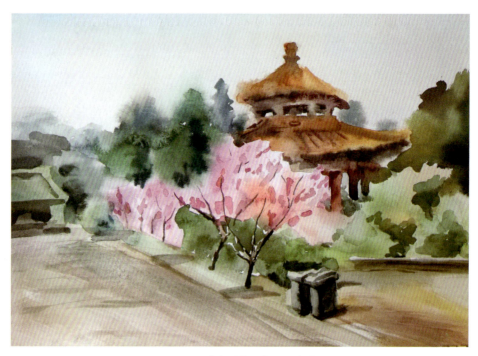

图 5.25 《春暖花开》 王海燕

大自然本身的色彩是对比而协调的，我们要根据色彩的客观规律，有意识地强化画面的感受和意境，使作品源于生活并高于生活，形成更强烈的艺术感染力。

第5节 写生中常见的问题

1. 构图问题

构图涉及画者的艺术修养，反映其概括、取舍和组织画面的能力。在风景写生中构图应该注意如下几方面：

① 明确主题，分清主次。

② 明确远景、中景、近景三个层次的关系，妥善安排主体物，安排好地平线的位置，一般来讲地平线或偏下或偏上，尽量避免画面的二分之一处。

③ 力求简洁概括，突出主体物。

④ 运用虚实、繁简、藏露、多少、疏密等对比与统一的形式美法则，追求画面的均衡。

2. 色彩问题

因为初学者对色彩缺少正确的认识，或者色彩表现技法不熟练，在色彩写生过程中经常会出现以下几个问题：

① 脏　调色时混色太多，色彩易脏。针对这种情况，要注意调色时邻近的颜色可以互调，但是尽量不超过三种颜色；而在色相环上反差较大的两种色彩互相调和时一定要注意拉开比例，以某种色彩为主，另外一种色彩为辅；在画水彩和水粉时，画面颜色重叠遍数不宜过多，尽量一二遍完成，反复涂抹就容易变脏。

② 灰　一种原因是明暗关系没拉开，重色不重，亮色不亮；另一种原因是画面缺乏饱和度高的色彩。针对这种情况，要注意拉开色彩的明暗层次，调色时尽量不调得太熟，保持色彩倾向，有意识地在画面上设置小面积纯度较高的颜色。

③ 生　原因是用色纯度太高，颜色不调和，甚至直接用原装颜料。针对这种情况，要注意颜色的调配。一般来说，画面上大部分的颜色都是调和过的间色，而且尽量统一在一个大色调中，协调和统一是主调，对比则是令画面丰富的协奏。

④ 假　原因是用色概念，不真实，偏离对客观环境的认知。针对这种情况，要注意看色、调色与画色三步的统一协调，任何一个环节不准确都会使所画景物失真。

⑤ 花　原因是用色种类太多，画面色调混乱，没有统一起来。针对这种情况，要注意明确画面的主调，适当削弱某些不和谐的色彩，使变化的色彩统一在协调的倾向中。

⑥ 焦　原因是暖色过多，用色干枯，缺乏冷暖对比。注意调色时保持适度的水分，适当增加冷色，使画面色彩形成冷暖对比。

⑦ 用色稀薄　初学者有时过分注意色彩的透明与洁净，怕画脏、画灰、不敢用色，特别是不敢用重颜色，结果造成画面苍白无力。这就需要初学者在明确色彩规律之后，大胆地去调配色，不要顾及太多。作为训练就不要怕失败，只有在失败中去积累经验，才能逐步掌握用色的技能和技巧（图5.26～图5.29）。

色彩

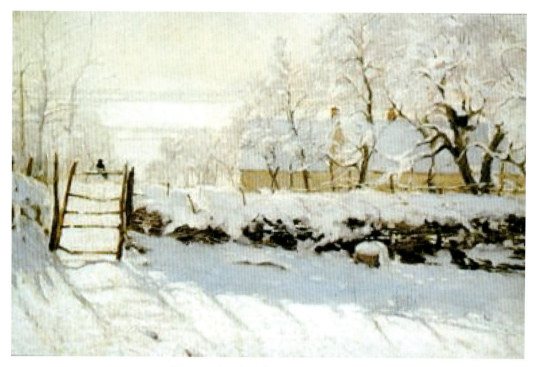

图 5.26 （法）莫奈（Claude Monet）

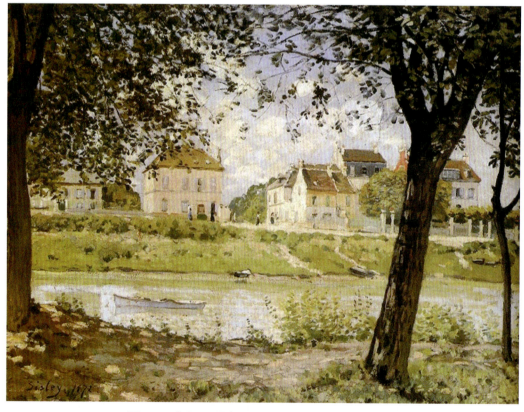

图 5.27 《油画风景》（法）西斯莱（Alfred Sisley）

第 5 章 色彩风景写生

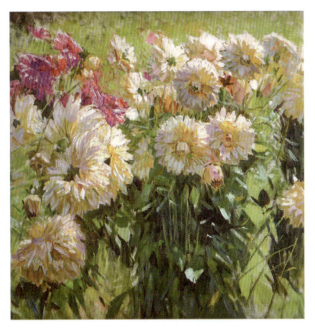

图 5.28 《大丽花》（奥地利）卡尔·莫尔（Carl Moll）

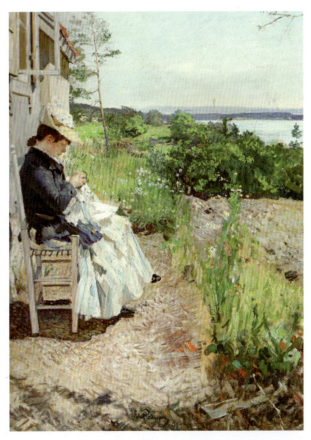

图 5.29 《阳光下坐着的女孩》（挪威）艾利夫·皮特森（Eilif Peterssen）

第 6 章　优秀作品欣赏

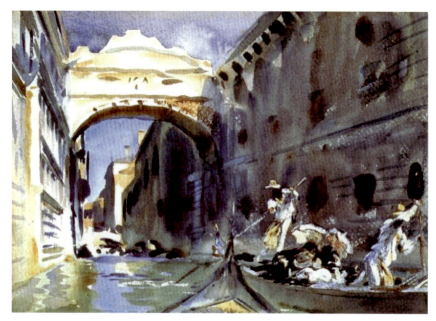

图 6.1　水彩风景（一）　（美）萨金特（John Singer Sargent）

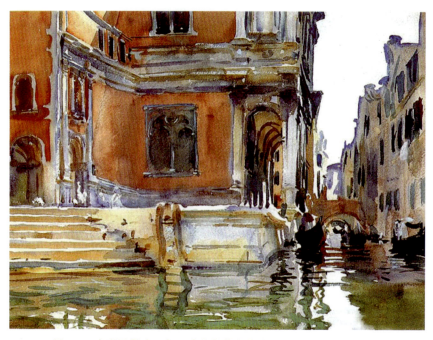

图 6.2　水彩风景（二）　（美）萨金特（John Singer Sargent）

第 6 章　优秀作品欣赏

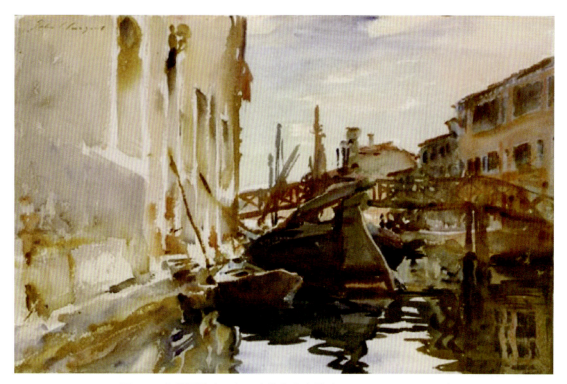

图 6.3　水彩风景（三）　（美）萨金特（John Singer Sargent）

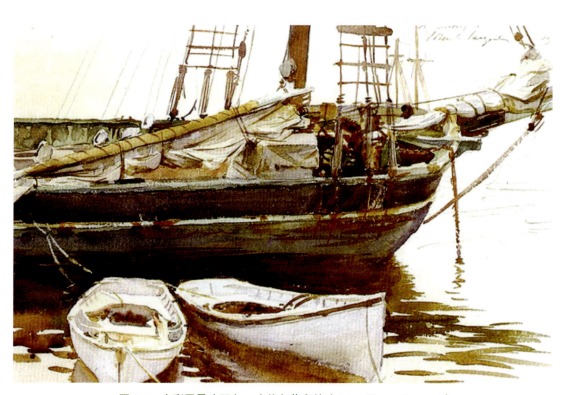

图 6.4　水彩风景（四）　（美）萨金特（John Singer Sargent）

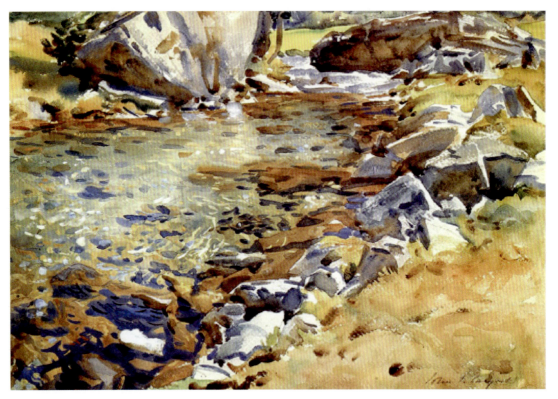

图 6.5 水彩风景（五） （美）萨金特（John Singer Sargent）

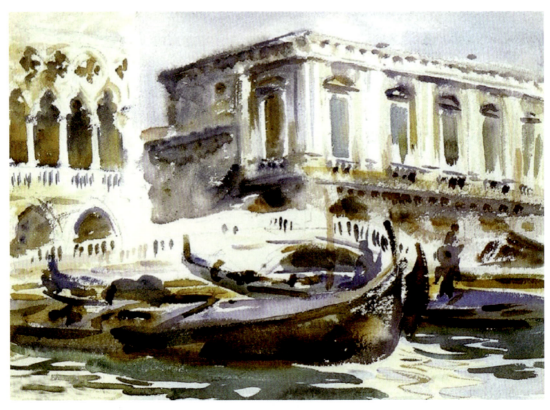

图 6.6 水彩风景（六） （美）萨金特（John Singer Sargent）

第 6 章 优秀作品欣赏

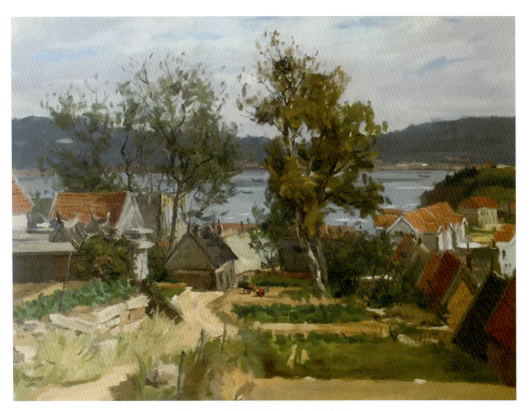

图 6.7 油画风景（一） 孙文刚

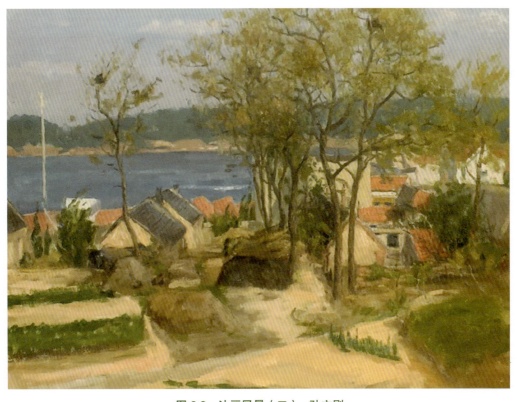

图 6.8 油画风景（二） 孙文刚

77

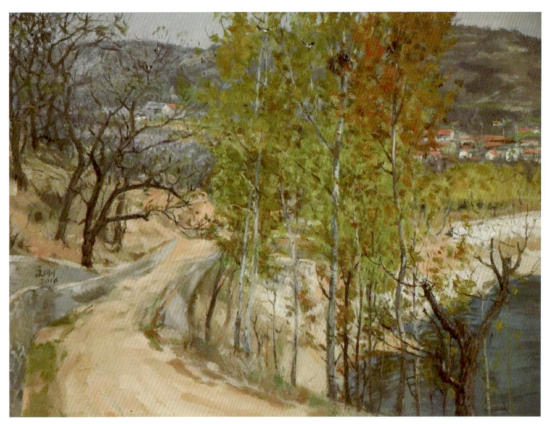

图6.9 油画风景 孙文刚

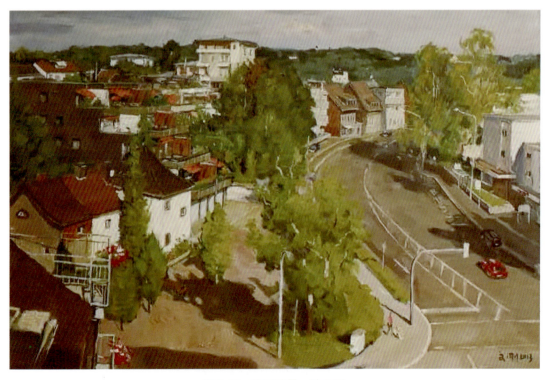

图6.10 油画风景 孙文刚

第 6 章　优秀作品欣赏

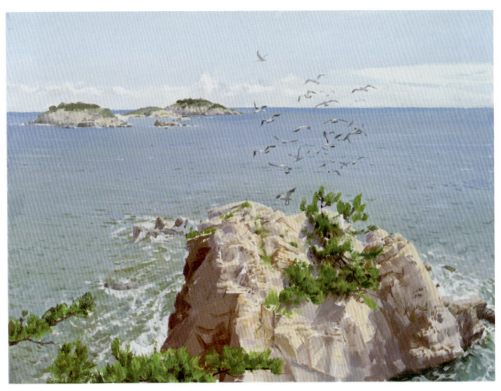

图 6.11 《三连岛》　徐青峰

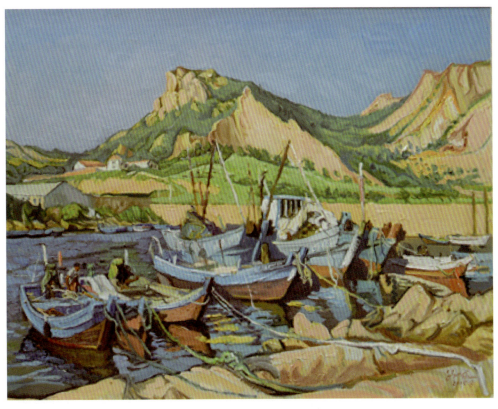

图 6.12 《渔归》　姚永

色彩

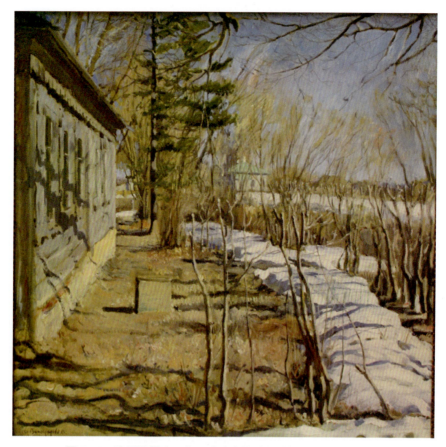

图 6.13 油画风景（一） （法）毕沙罗（Camille Pissarro）

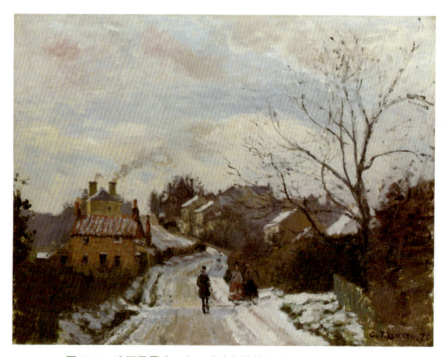

图 6.14 油画风景（二） （法）毕沙罗（Camille Pissarro）

第 6 章　优秀作品欣赏

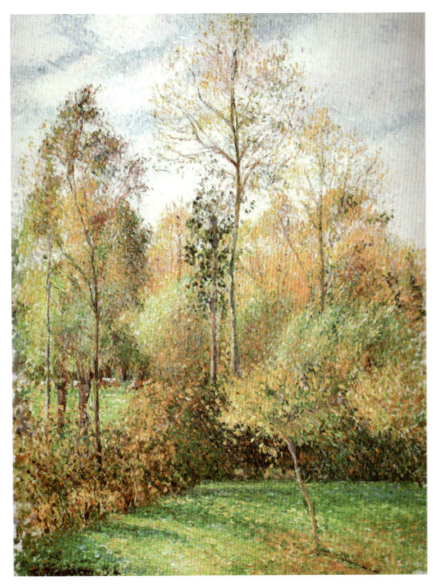

图 6.15 《秋季的杨树》 （法）毕沙罗（Camille Pissarro）

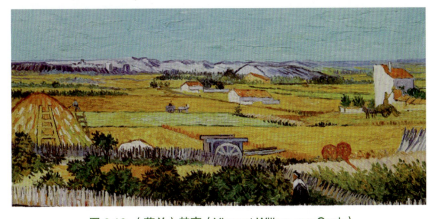

图 6.16 （荷兰）梵高（Vincent Willem van Gogh）

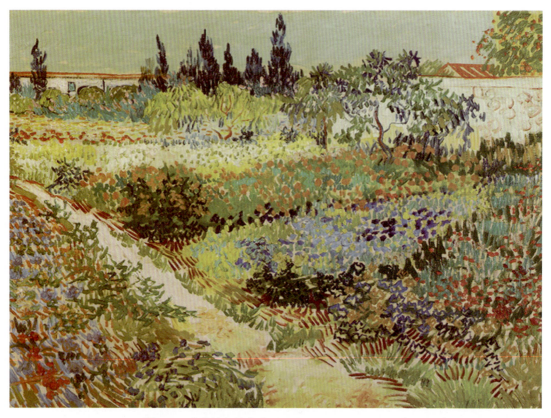

图 6.17 （荷兰）梵高（Vincent Willem van Gogh）

图 6.18 油画风景（一） （法）莫奈（Claude Monet）

第6章 优秀作品欣赏

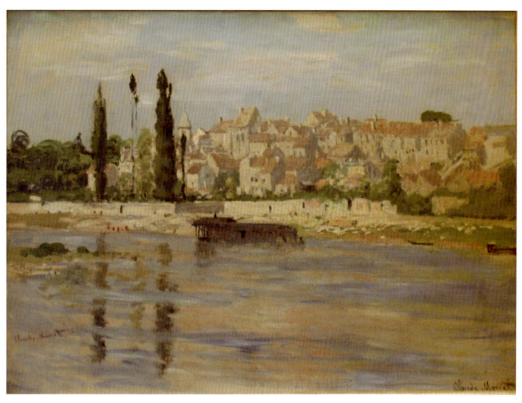

图 6.19 油画风景(二) (法)莫奈(Claude Monet)

图 6.20 油画风景(一) (俄)列维坦(Isaak Iliich Levitan)

83

色彩

图 6.21　油画风景（二）　（俄）列维坦（Isaak Iliich Levitan）

图 6.22　油画风景（三）　（俄）列维坦（Isaak Iliich Levitan）

第 6 章 优秀作品欣赏

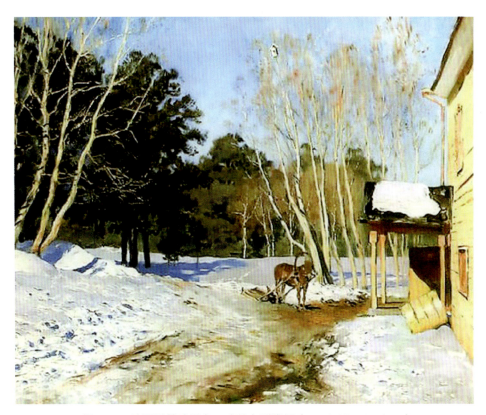

图 6.23 油画风景(四) (俄)列维坦(Isaak Iliich Levitan)

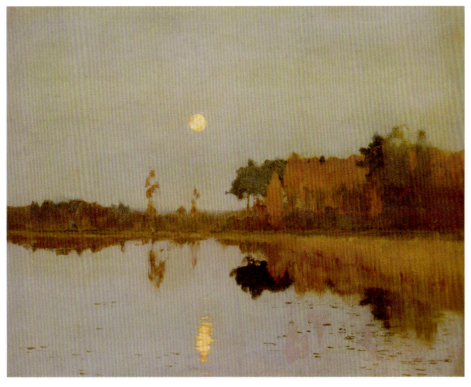

图 6.24 油画风景(五) (俄)列维坦(Isaak Iliich Levitan)

色彩

图 6.25　油画风景（一）　（俄）希施金（Ivan I. Shishkin）

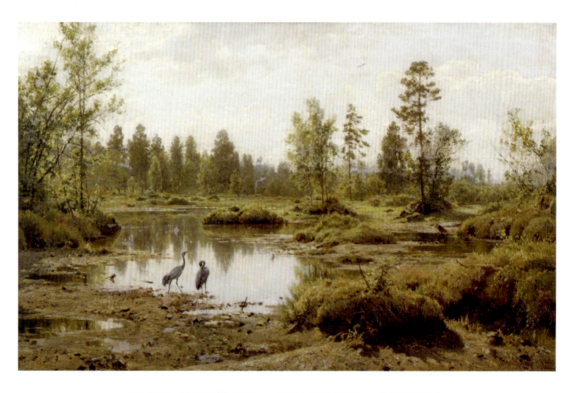

图 6.26　油画风景（二）　（俄）希施金（Ivan I. Shishkin）

第 6 章 优秀作品欣赏

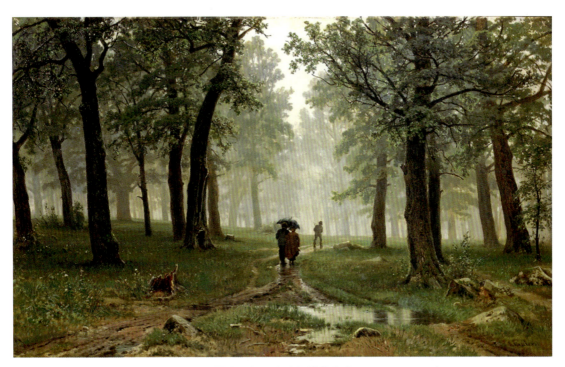

图 6.27 油画风景（三） （俄）希施金（Ivan I. Shishkin）

图 6.28 油画风景（四） （俄）希施金（Ivan I. Shishkin）

色彩

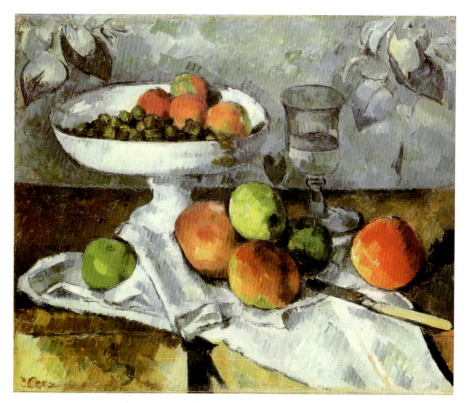

图 6.29　油画静物　　（法）塞尚（Paul Cézanne）

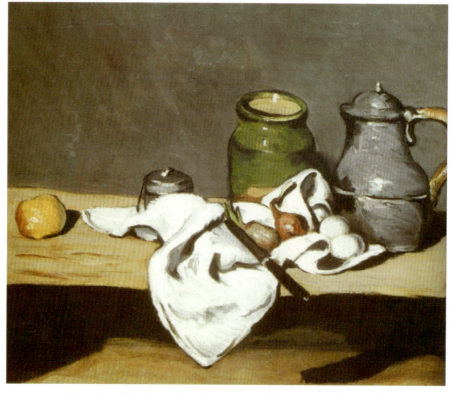

图 6.30　《有咖啡壶的静物》　　（法）塞尚（Paul Cézanne）

第 6 章 优秀作品欣赏

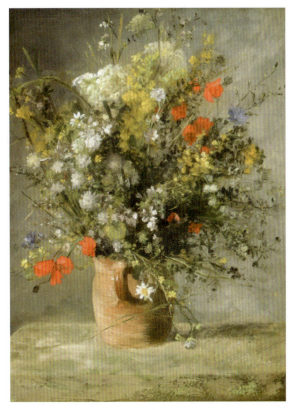

图 6.31 《陶罐中的一束花》 （法）雷诺阿（Pierre-Auguste Renoir）

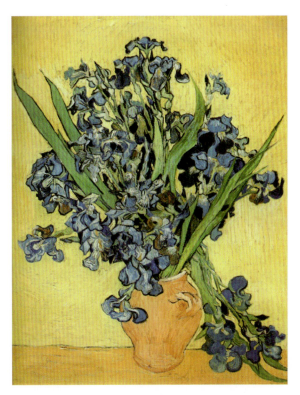

图 6.32 《鸢尾花》 （荷兰）梵高（Vincent Willem van Gogh）

89

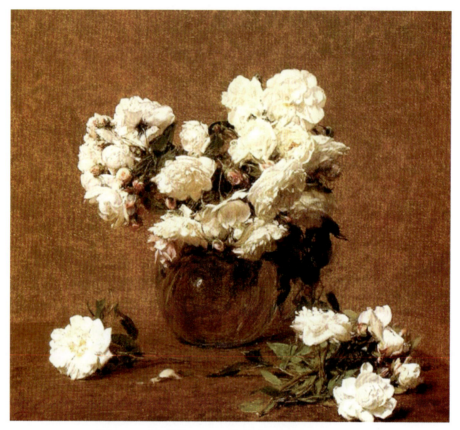

图 6.33　油画静物　（法）马奈（Edouard Manet）

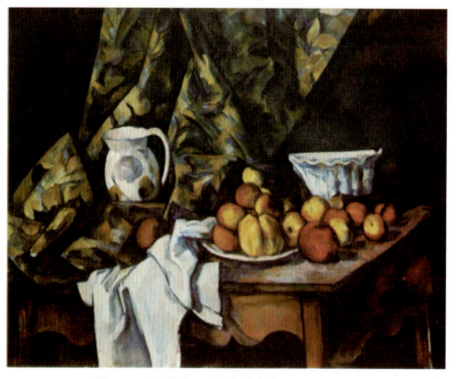

图 6.34　油画静物　（法）塞尚（Paul Cézanne）

第 6 章 优秀作品欣赏

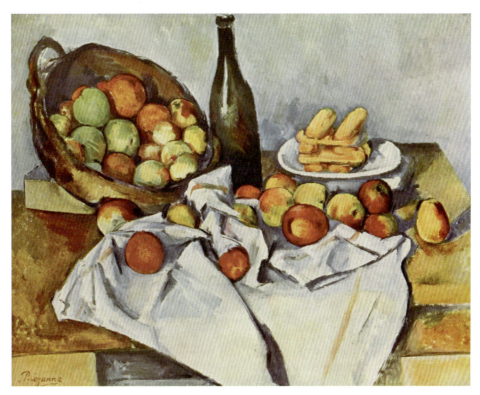

图 6.35 油画静物（一） （法）塞尚 (Paul Cézanne)

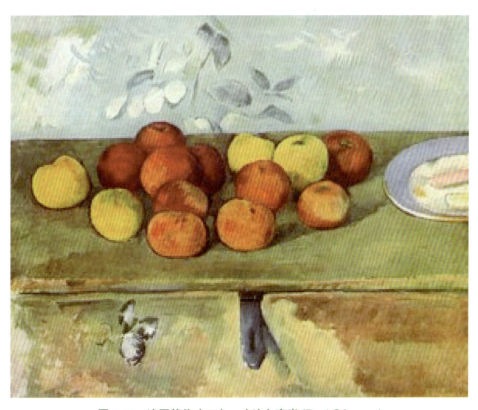

图 6.36 油画静物（二） （法）塞尚 (Paul Cézanne)

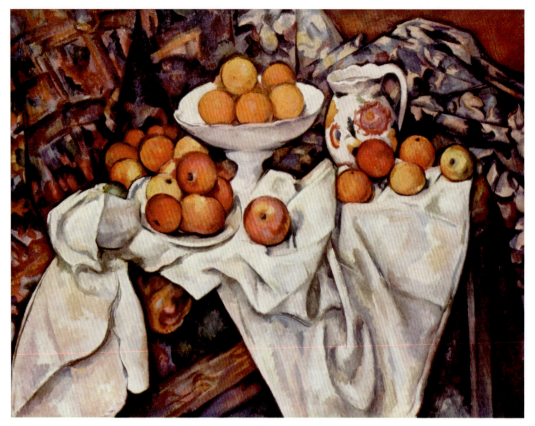

图 6.37　油画静物（三）　（法）塞尚 (Paul Cézanne)

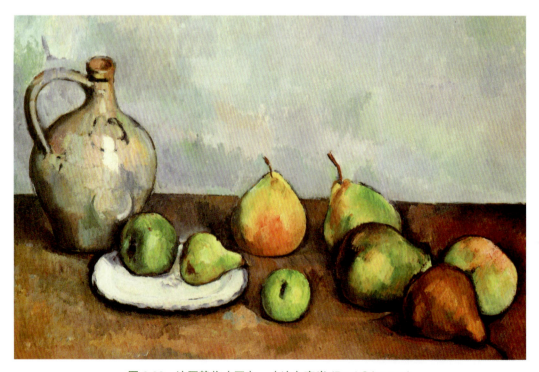

图 6.38　油画静物（四）　（法）塞尚 (Paul Cézanne)

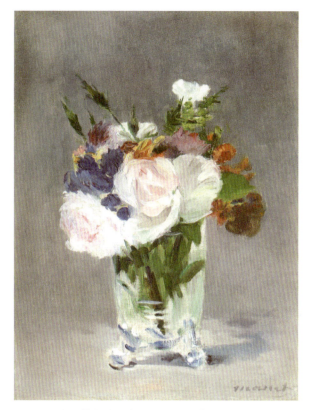

图 6.39 油画静物（一） （法）马奈（édouard Manet）

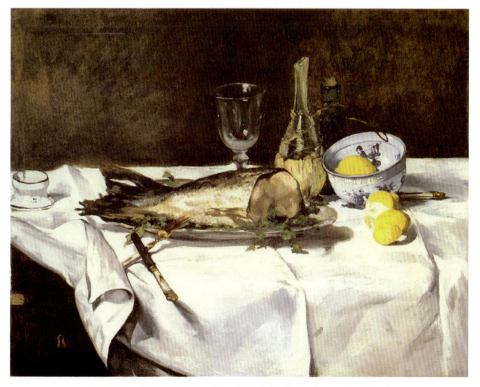

图 6.40 油画静物（二） （法）马奈（édouard Manet）

色彩

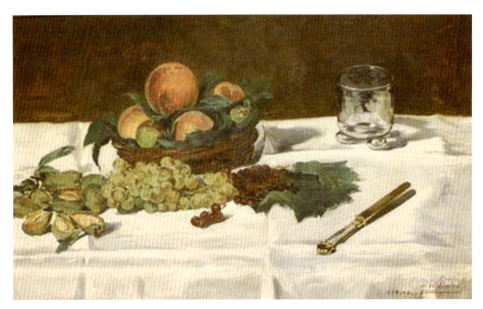

图 6.41　油画静物（三）　（法）马奈（édouard Manet）

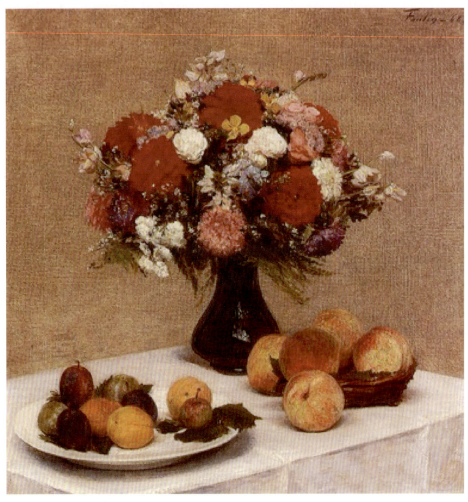

图 6.42　油画静物（一）　（法）亨利·方丹-拉图尔（Henri Fantin-Latour）

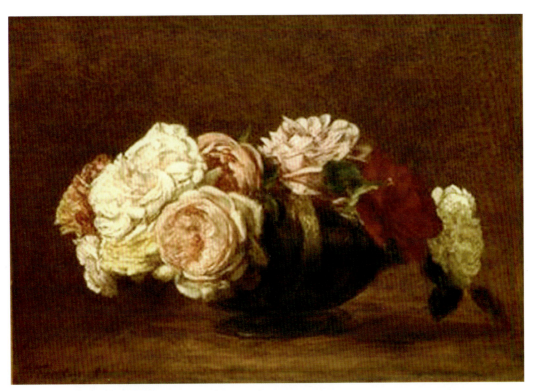

图 6.43 油画静物(二) (法)亨利•方丹-拉图尔(Henri Fantin-Latour)

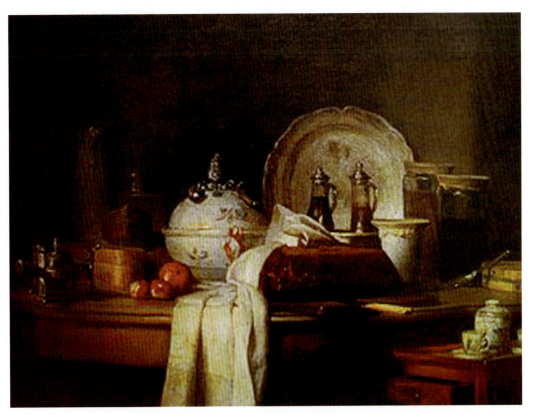

图 6.44 油画静物(一) (法)夏尔丹(Jean Baptiste Siméon Chardin)

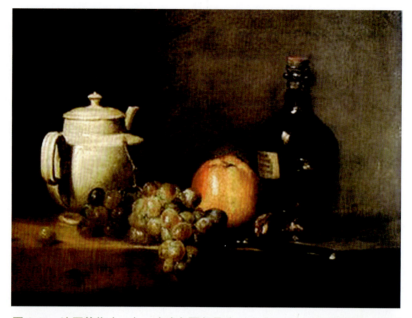

图 6.45 油画静物（二） （法）夏尔丹（Jean Baptiste Siméon Chardin）

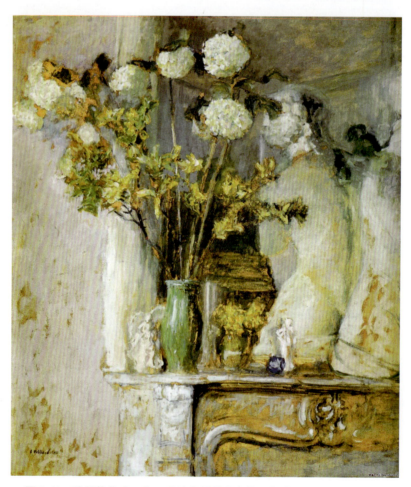

图 6.46 油画静物（一） （法）爱德华·维亚尔（Edouard Vuillard）

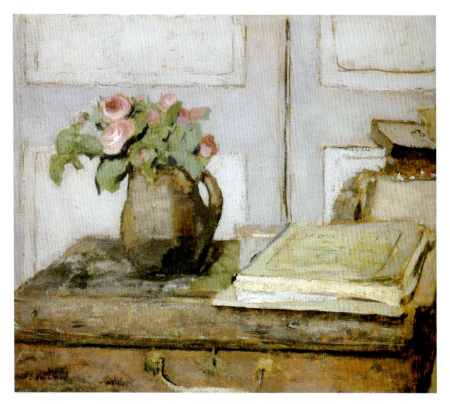

图 6.47　油画静物（二）　（法）爱德华·维亚尔（Edouard Vuillard）

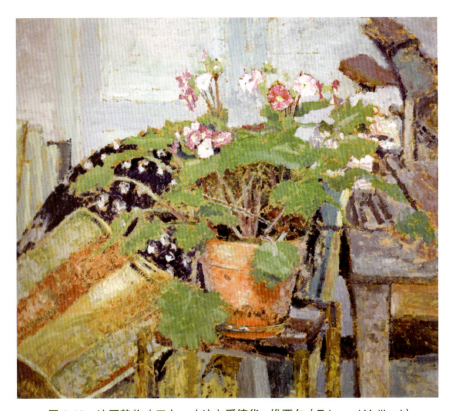

图 6.48　油画静物（三）　（法）爱德华·维亚尔（Edouard Vuillard）

色彩

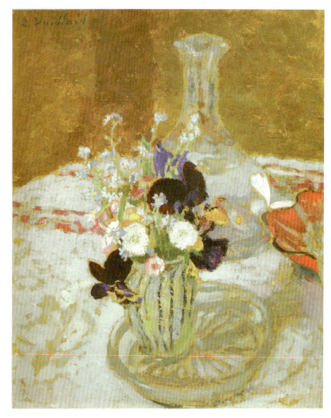

图 6.49　油画静物（四）　（法）爱德华·维亚尔（Edouard Vuillard）

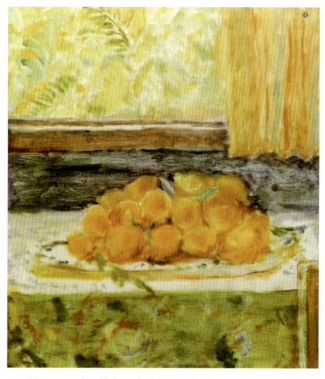

图 6.50　油画静物　（法）勃纳尔（Pierre Bonnard）

第 6 章 优秀作品欣赏

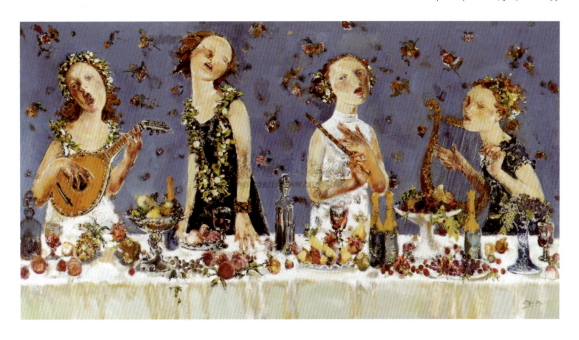

图 6.51 油画（一） 夏俊娜

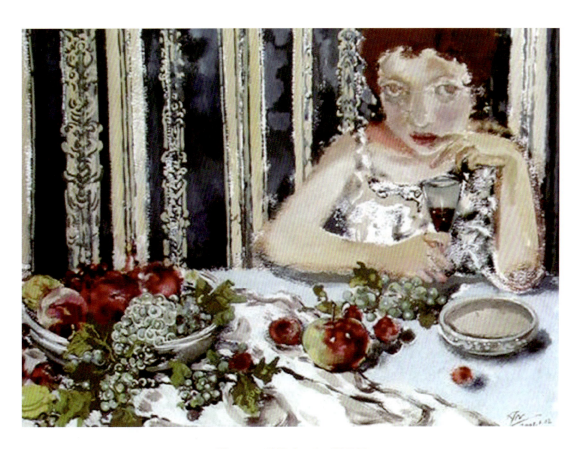

图 6.52 油画（二） 夏俊娜

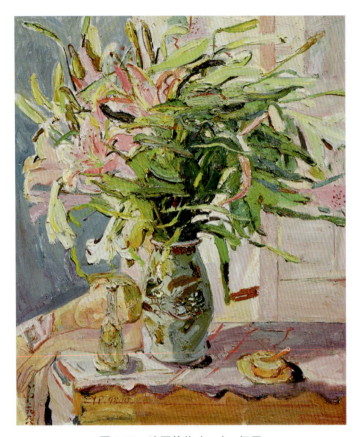

图 6.53 油画静物（一） 闫平

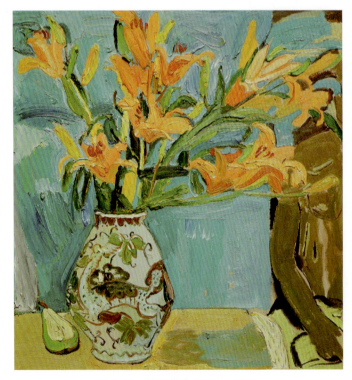

图 6.54 油画静物（二） 闫平

第 6 章　优秀作品欣赏

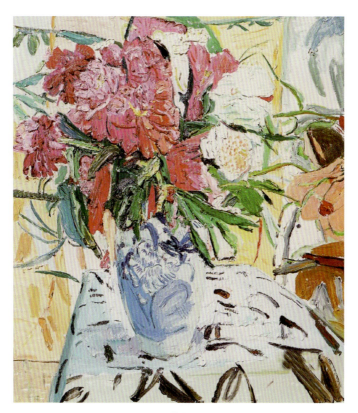

图 6.55　油画静物（三）　闫平

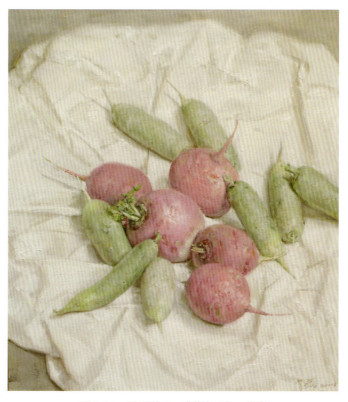

图 6.56　油画静物《萝卜 3》　常磊

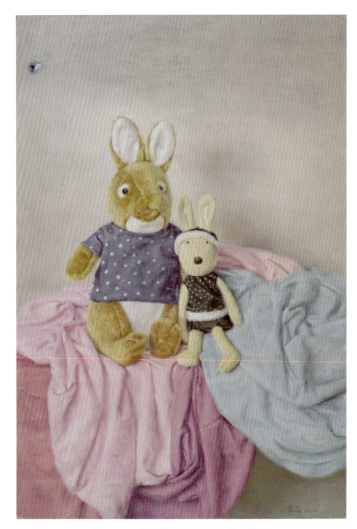

图 6.57 油画静物 《双兔》 常磊